普通高等教育动画类专业"十三五"规划教材

U0358492

动画色彩

Color Design in Animation

张 轶 编著

清华大学出版社

北 京

内容简介

本书针对影视动画自身语言的特点，把色彩的渊源、基础知识、色彩科学、技法应用、色彩心理、色彩情绪、色彩应用等对创作影响的众多方面进行了梳理，讲解动画色彩在动画视觉领域的功能意义和知识要点。

全书共分6章，分别为动画色彩基础、色彩感受与色彩对比、色彩情绪与色彩性格、色彩在影视动画中的应用、色彩与光线的协调统一、动画色彩设计的具体步骤，通过这些内容，向读者展示了一套动画的"择色方法"，这套色彩设计方法可以使读者更快、更准确地构建自己的色彩风格。

本书不仅适用于全国高等院校动画、游戏设计等相关专业的教师和学生，还适用于从事动漫游戏制作、影视制作以及要参加专业入学考试的人员。

图书在版编目(CIP)数据

动画色彩 / 张轶 编著. —北京：清华大学出版社，2020.5 (2023.9重印)

普通高等教育动画类专业"十三五"规划教材

ISBN 978-7-302-55229-1

Ⅰ.①动… Ⅱ.①张… Ⅲ.①动画—色彩—绘画技法—高等学校—教材 Ⅳ.①J218.7

中国版本图书馆CIP数据核字(2020)第055247号

责任编辑：李　磊　焦昭君
封面设计：王　晨
版式设计：孔祥峰
责任校对：牛艳敏
责任印制：宋　林

出版发行：清华大学出版社
　　　网　　　址：http://www.tup.com.cn，http://www.wqbook.com
　　　地　　　址：北京清华大学学研大厦A座　　　　　　邮　　编：100084
　　　社 总 机：010-83470000　　　　　　　　　　　　邮　　购：010-62786544
　　　投稿与读者服务：010-62776969，c-service@tup.tsinghua.edu.cn
　　　质 量 反 馈：010-62772015，zhiliang@tup.tsinghua.edu.cn
印 装 者：涿州汇美亿浓印刷有限公司
经　　销：全国新华书店
开　　本：185mm×250mm　　　印　张：12　　　　字　数：270千字
　　　　　(附小册子1本)
版　　次：2020年7月第1版　　　印　次：2023年9月第4次印刷
定　　价：69.80元

产品编号：081567-01

普通高等教育动画类专业"十三五"规划教材
编委会

主 编

余春娜

天津美术学院动画艺术系

主任、副教授

副主编

赵小强

孔 中

高 思

编 委(排名不分先后)

张茫茫

杨 诺

陈 薇

白 洁

赵更生

刘晓宇

潘 登

王 宁

张乐鉴

张 轶

尹学文

索 璐

专家委员

鲁晓波	清华大学美术学院	院长
王亦飞	鲁迅美术学院影视动画学院	院长
周宗凯	四川美术学院影视动画学院	副院长
史 纲	西安美术学院影视动画学院	院长
韩 晖	中国美术学院动画艺术系	系主任
余春娜	天津美术学院动画艺术系	系主任
郭 宇	四川美术学院动画艺术系	系主任
邓 强	西安美术学院动画艺术系	系主任
陈赞蔚	广州美术学院动画艺术系	系主任
薛 峰	南京艺术学院动画艺术系	系主任
张茫茫	清华大学美术学院	教授
于 瑾	中国美术学院动画艺术系	教授
薛云祥	中央美术学院动画艺术系	教授
杨 博	西安美术学院动画艺术系	教授
段天然	中国人民大学艺术学院动画艺术系	教授
叶佑天	湖北美术学院动画艺术系	教授
陈 曦	北京电影学院动画学院	教授
薛燕平	中国传媒大学动画艺术系	教授
林智强	北京大呈印象文化发展有限公司	总经理
姜 伟	北京吾立方文化发展有限公司	总经理
赵小强	美盛文化创意股份有限公司	董事长
孔 中	北京酷米网络科技有限公司	创始人、董事长

动画专业作为一个复合性、实践性、交叉性很强的专业，教材的质量在很大程度上影响着教学的质量。动画专业的教材建设是一项具体常规性的工作，是一个动态和持续的过程。配合"十三五"期间动画专业卓越人才培养计划的方案，结合实际优化课程体系，强化实践教学环节，实施动画人才培养模式创新，在深入调查研究的基础上根据学科创新、机制创新和教学模式创新的思维，在本套教材的编写过程中我们建立了极具针对性与系统性的学术体系。

动画艺术独特的表达方式正逐渐占领主流艺术表达的主体位置，成为艺术创作的重要组成部分，对艺术教育的发展起着举足轻重的作用。目前随着动画技术发展的日新月异，对动画教育提出了挑战，在面临教材内容的滞后、传统动画教学方式与社会上计算机培训机构思维方式趋同的情况下，如何打破这种教学理念上的瓶颈，建立真正的与美术院校动画人才培养目标相契合的动画教学模式，是我们所面临的新课题。在这种情况下，迫切需要进行能够适应动画专业发展自主教材的编写工作，以便引导和帮助学生提升实际分析问题、解决问题的能力，以及综合运用各模块的能力。高水平动画教材的出现无疑对增强学生的专业素养起到了非常重要的作用。目前全国出版的供高等院校动画专业使用的动画基础书籍比较少，大部分都是针对没有院校背景的业余培训部门出版的纯粹软件讲解，内容单一，导致教材带有很强的重命令的直接使用而不重命令与创作的逻辑关系的特点，缺乏与高等院校动画专业的联系与转换，以及工具模块的针对性和理论上的系统性。针对这些情况，我们将通过教材的编写力争解决这些问题，在深入实践的基础上进行各种层面有利于提升教材质量的资源整合，初步集成了动画专业优秀的教学资源、核心动画创作教程、最新计算机动画技术、实验动画观念、动画原创作品等，形成多层次、多功能、交互式的教、学、研资源服务体系，发展成为辅助教学的最有力手段。同时，在教材的管理上针对动画制作软件发展速度快的特点保持及时更新和扩展，进一步增强了教材的针对性，突出创新性和实验性特点，加强了创意、实验与技术课程的整合协调，培养学生的创新能力、实践能力和应用能力。在专业教材建设中，根据人才培养目标和实际需要，不断改进教材内容和课程体系，实现人才培养的知识、能力和素质结构的落实，构建综合型、实践型、实验型、应用型教材体系，加强实践性教学环节规范化建设，形成完善的实践性课程教学体系和实践性课程教学模式，通过教材的编写促进实际教学中的核心课程建设。

依照动画创作特性分成前、中、后期三个部分，按系统性观点实现教材之间的衔接关系，规范了整个教材编写的实施过程。整体思路明确，强调团队合作，分阶段按模块进行。在内容上注重在审美、观念、文化、心理和情感表达的同时能够把握文脉，关注精神，找到学生学习的兴趣点，帮助学生维持创作的激情，厘清进行动画创作的目的。通过动画系列教材的学习需要首先明白为什么要创作，才能使学生清楚创作什么，进而思考选择什么手段进行动画创作。提高理解力，去除创作中的盲目性、表面化，能够引发学生对作品意义的讨论和分析，加深学生对动画艺术创作的理解，为学生提供动的创作方式和经验，开阔学生的视野和思维，为学生的创作提供多元思路，使学生明确创作意图，选择恰当的表达方式，创作出好的动画作品。通过这样一个关键过程使学生形成健康的心理、开朗的心胸、宽阔的视野、良好的知识架构、优良的创作技能。采用全面、立体的知识理论分析，引导学生建立动画视听语言的思维和逻辑，将知识和创作有机结合起来。在原有的基础上提高辅导质量，

进一步提高学生的创新实践能力和水平，强化学生的创新意识，结合动画艺术专业的教学特点，分步骤分层次对教学环节的各个部分有针对性地进行了合理规划和安排。在动画各项基础内容的编写过程中，在对之前教学效果分析的基础上，进一步整合资源，调整模块，扩充内容，分析以往教学过程中的问题，加大教材中学生创作练习的力度，同时引入先进的创作理念，积极与一流动画创作团队进行交流与合作，通过有针对性的项目练习引导教学实践。积极探索动画教学新思路，面对动画艺术专业新的发展和挑战，与专家学者展开动画基础课程的研讨，重点讨论研究动画教学过程中的专业建设创新与实践。进行教材的改革与实验，目的是使学生在熟悉具体的动画创作流程的基础上能够体验到在具体的动画制作中如何把控作品的风格节奏、成片质量等问题，从而切实提高学生实际分析问题与解决问题的能力。

在新媒体的语境下，我们更要与时俱进或者说在某种程度上高校动画的科研需要起到带动产业发展的作用，需要创新精神。本套教材的编写从创作实践经验出发，通过对产业的深入分析以及对动画业内动态发展趋势的研究，旨在推动动画表现形式的扩展，以此带动动画教学观念方面的创新，将成果应用到实际教学中，实现观念、技术与世界接轨，起到为学生打开全新的视野、开拓思维方式的作用，达到一种观念上的突破和创新。我们要实现中国现代动画人跨入当今世界先进的动画创作行列的目标，那么教育与科技必先行，因此希望通过这种研究方式，能够为中国动画的创作起到积极的推动作用。就目前教材呈现的观念和技术形态而言，解决的意义在于把最新的理念和技术应用到动画的创作中去，扩宽思路，为动画艺术的表现方式提供更多的空间，开拓一块崭新的领域。同时打破思维定式，提倡原创精神，起到引领示范作用，能够服务于动画的创作与专业的长足发展。另外根据本专业"十三五"规划的目标和要求，教材的内容对于卓越人才培养计划、本科教学质量与教学改革以及创新团队培养计划目标的完成都有积极的推动作用。

余春娇

天津美术学院动画艺术系

前　言

随着不同艺术之间的共融互通，对动画作品的欣赏角度不再局限于单纯的故事或画面效果。现今，对动画作品的审美追求体现为由外而内、从整体到细节、从感性到理性的层次。与过去相比，观众对动画作品的需求提出了新的高度及更高的标准，这同时也意味着影视动画的从业者将面临更大的挑战。

现在，对动画色彩的研究与应用的意义和实用价值早已不言而喻。动画作品的视觉美感、画面风格、感性表达等早已成为当今动画观众的普遍要求。掌握并灵活运用色彩这一语言手段，不仅可以更好地服务于动画艺术，并且还可以更轻松自如地将个人风格注入动画作品的创作过程中，让动画作品更加个性、鲜活，且独具艺术魅力。

由于对动画色彩理论研究的匮乏，在一定程度上影响了该专业学生在色彩层面表现作品的能力。针对目前动画色彩的教学现状，以及对相关教材的考察后发现，当下部分动画色彩教学及教程存在如下待解决的问题。

- 理论和实际联系不紧密。具体来说，动画色彩的教学、教材不应仅从色彩构成原理理论入手，应该针对动画视觉领域的实际问题和具体应用入手，帮助学生确立动画的视觉色彩思考逻辑。
- 教学用图不以影视动画为主。例如，在一些动画色彩的教材中，本应以讲解动画色彩为目的，却过多地采用了影视动画作品以外的图像照片，如色彩构成作业、色彩静物绘画作业、商业设计等。虽然这些范例都是色彩设计的具体应用，但动画本身的特异性，使动画色彩在系统理论上区别于设计艺术的用色方法。
- 在动画色彩知识上，只提出分析结果，没有技巧和实际操作方法。这样使读者在具体绘制上，没有动画色彩的具体方法可寻，难以操作，缺乏完整的方法论和实操技巧。
- 只讲色彩不讲光线。在一部动画片中，色彩和光线是相互作用的。例如，在二维动画中的光线是绘制出来的，也具有色彩和体量；在三维动画制作中，光线可以调色、调质、调量。所以目前动画色彩书籍只讲光线不讲色彩，其知识结构是不完整的。

针对上述动画教学中的常见问题，以及基于动画制作流程及其艺术形式的特殊性，本书将动画中的色彩语言单独剥离出来，由浅入深、循序渐进、系统化地讲解其在动画视觉领域的功能意义和知识要点。

本书的内容属于基础理论拓展、方法论、理论应用的方向，突出体现在技法上对影视动画视觉效果的原理进行了针对性地剖析，具备很强的教学实用性。

本书共分6章，第1章讲解动画色彩基础知识，第2章讲解色彩感受与色彩对比的具体用法。第3章讲解色彩情绪与色彩性格，是前两章基础知识上的知识点升华。第4章将色彩在动画中的所有应用方式进行梳理，而第5章的目的是让学生在掌握整体知识点的基础上，了解动画色彩和光线是如何相互作用的，光线如何用才能更好地配合色彩，使光线和色彩统一，且相得益彰。最后第6章是本书的核心，即介绍动画色彩设计的具体步骤，如先从整体确定动画故事板的大色彩规格，再进行如何选择色系，如何设计色彩的组合，如何在八种不同的色彩类型中选取自己需要的方法。同时顾及动画的细节和局部处理，如场景色彩、角色色彩、道具色彩在设计的时候有什么色彩要求等，最后提出一些色彩处理的技巧，同时提出了一整套设计色彩的方法和规范，这对于动画设计从业者或爱好者都有积极的实际学习和操作意义。

本书由张轶编著。在此，作者要特别感谢天津美术学院动画艺术系的系主任余春娜老师、系内各位同事以及业界同仁在本书编写中给予的帮助、支持和建议，同时也要感谢参与本书部分原稿或插图绘制的李伟、王钟垚、施楚玥、黄思源等同学。由于作者编写水平所限，书中难免有疏漏和不足之处，恩请广大读者批评、指正。

本书提供了PPT课件和考试题库答案等立体化教学资源，扫一扫下面的二维码，推送到自己的邮箱后即可下载获取。

<div align="right">编　者</div>

目 录

第2章

色彩感受与色彩对比

第5章

色彩与光线的协调统一

第6章

动画色彩设计的具体步骤

第 1 章

动画色彩基础

1.1 动画色彩概论

从视觉角度而言，色彩被认为是非常重要的造型手段之一。色彩可以让艺术作品变得更加丰满、感性，也可以使设计艺术更接近大众审美的潮流。纵观人类艺术史，从古希腊时期的红绘陶罐到西方印象主义绘画的诞生，人们对色彩与美感和谐统一的追求似乎从未停止。而今，对色彩的研究、设计及运用已发展成一个既独立又多元的门类，色彩研究的应用已从传统美术领域逐步拓展至诸如工业设计、舞台美术、平面设计、影视及动画制作等应用型艺术设计领域中。色彩不仅是塑造"形与美"的工具，更是设计与艺术、艺术与时尚、时尚与生活连接的重要纽带。

在造型共性的影响下，动画艺术在色彩的使用上与美术创作有很多相似之处，如形体、线条、绘制手法等。但语言特性的差异又使动画艺术在画面效果、制作流程、美术风格等诸多方面充满了特殊性。我们所说的动画色彩即出现在动画作品中所有色彩的统称，它具有独特的美学功能与造型意义。动画的发展经历了从纸面绘画到无纸动画、从二维技术到三维计算机技术的变迁，如今的动画作品已不再受传统材料或技法的束缚，它可以在更广泛的媒介中应用，如电视、影院、电脑、手机、平板电脑等。同时，动画作品也被应用于视听传播领域，如教育、广告、电影、游戏等。现如今，我们所看到的动画作品，其每一帧画面无不传达着各式各样的、纷繁复杂的色彩美学信息。对于动画而言，色彩的应用凝结在每一个镜头画面中，不断创造丰富的视觉体验。

掌握动画色彩的系统知识并科学地加以运用，是让动画创作走向成熟的有效途径。对于动画色彩的初学者而言，个人用色喜好的确可以作为一种用色依据，并反映个人的色彩风格，但动画色彩并不应充满"偶然"。动画中的色彩选择是一个科学的归纳与设计过程，它受多方面制约，关联着大多数复杂的动画制作环节。动画色彩的成功应用，会直接作用于动画作品的造型语言，不仅提升了动画作品的视觉效果，更能在潜移默化中提高动画作品的审美水准和艺术感染力。

自动画片问世以来，就以其流畅运动的画面、充满戏剧性的故事和大量有趣的角色形象征服了观众。动画片的最基本特征是流动性，它以持续运动的画面为基本元素，演绎着不同的故事。早期的动画片和默片一样，均为黑白无彩的画面视觉效果。如图1-1所示为《大力水手》系列动画片1933年至1943年版本的画面，尽管黑白画面效果滑稽有趣并不失韵律，但由于少了色彩，整体画面效果与之后推出的有色系列相比，还是显得单调，缺乏色彩带来的风趣、幽默与活泼的风格表现。

图1-1

1937年12月21日，世界上第一部彩色动画电影《白雪公主和七个小矮人》在好莱坞公开发行，如图1-2所示。该片中充满律动的纷繁色彩使画面展现出前所未有的魅力，征服了无数观众。自此，动画与色彩的关系开始变得愈加不可分割。

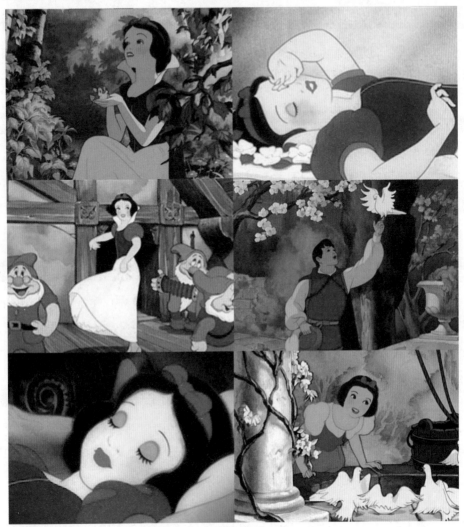

图1-2

1.2 动画色彩的功能

对动画从业者而言，时至今日对动画色彩功能的研究与应用愈发凸显出重要的意义。随着不同艺术之间的共融互通，人们对动画作品从整体到细节、从感性到理性，都比过去有了更高的要求，对于动画作品的欣赏角度不再局限于简单的故事或单纯的画面效果。色彩作为一种视觉语言手段，可以在不增加软件、硬件、人员等制作成本的同

时，使动画作品具备更好的感官体验效果。加强对动画色彩的研习可以更好地使动画从业者用简单有效的方法满足大众日益提高的动画审美需求，完成水平更高的动画作品。

1.2.1 从广义角度

从广义来说，动画色彩即彩色动画中的所有色彩效果，我们已知动画影像是由连续的彩色画面组成，而每一帧画面中的色彩成分都属于动画色彩的范畴。

1.2.2 从生理角度

从人的生理角度而言，光线和色彩的关系密不可分，没有光线，色彩即不可见，人眼无法在极其微弱的光线下辨识同类色彩的差别，这是人的生理机能决定的。而在动画作品中，光线的作用除了照亮场景外，也和色彩有着千丝万缕的联系，不同光线搭配不同的色彩体系，会产生完全不同的视觉感受。

1.2.3 从心理角度

从人的心理角度而言，不同的色相、明度、纯度和色彩基调，形成不同的色彩节奏和韵律；不同的冷暖、强弱和明暗对比，形成不同的心理感受，烘托着不同的气氛，也制造了各类迥异的情绪。

1.2.4 从制作角度

从动画制作环节上说，动画创作过程中的故事板、气氛图、人物或场景概念稿、二维动画上色、三维动画贴图、灯光布色等众多烦琐过程中的色彩，也是动画色彩的应用范畴。

1.2.5 从造型角度

从动画的造型角度看，造型能力对于美术领域的从业者而言，是相当重要的。针对动画而言，造型能力不仅体现在对"形"与"体"的控制中，还体现在色彩应用中。事实上，色彩是动画作品的重要造型手段之一。在为动画中不同年龄、性格、身份的角色设计造型时，如何用色彩为造型锦上添花，使画面完整统一，是每一个动画前期创作者的重要课题。小到瞳孔、嘴唇的颜色，大到服装的色彩，都要经过科学严谨的设计，才能做到与整体故事和角色性格相符合。不仅动画片中的角色造型离不开色彩设计，而且动画片中的各色生物、道具、建筑、载具、空间装饰，以及各类烦琐复杂的画面元素，都要经过色彩设计这一环节，才能完整地展现给观众。

1.2.6　从剧情角度

从呈现剧情的角度上说，由于色彩自由地出现在动画的每一帧画面中，它可以在不借用任何对白、肢体动作的情况下，表现情绪，刻画感情，甚至推动叙事。所以说，动画中的色彩是一种潜移默化且自然流畅的推动叙事的手段。以创作动画着色故事板环节为例，动画作品中不同段落的色彩，都要与剧本内容和气质相符，所以，在故事板环节就要进行色彩的预设。只有在前期环节形成完整的色彩规划方案，才能对中后期制作起到整体的把控作用。同时，不同的动画作品为了配合故事情节的起承转合，在色彩的使用上必定不同。

1.2.7　从风格角度

从作品风格角度上说，动画色彩的使用不是千人一面，在不同文化、风俗、环境下成长的艺术家，其创作的作品各具特色。动画色彩也是一样，不同地域、不同时代、不同作者的动画作品，必然有不同的用色风格，也就形成了百花齐放的动画色彩群像。在我国，很多动画作品都取材于中国古典名著《西游记》。然而，在不同历史时代、不同文化发展阶段，以及不同审美需求的大背景下，同一题材甚至同一故事，呈现出了风格鲜明、审美个性化、文化价值多样化的趋势，而这一切又都和动画色彩设计有着千丝万缕的联系。1941年，中国历史上第一部长篇动画作品《铁扇公主》问世，在行业内外均引起了很大的轰动，如图1-3所示。稍显遗憾的是，《铁扇公主》是黑白动画影片，试想一下，如果该片是有色动画，或许会为后人呈现出更多样化、民族化的动画色彩风貌。

图1-3

1961年，动画电影《大闹天宫》问世，该片色彩与造型的协调度很高。在色彩上，《大闹天宫》借鉴了中国戏曲造型的一些用色方式，整体用色大胆、新颖、活泼，配合动画独有的运动张力，使整个动画作品呈现出相当高的艺术水准和个性风格，如图1-4所示。

图1-4

1985年，动画电影《金猴降妖》问世，该片在动画制作水平上较之前已有很大进步。在色彩使用方面，虽仍保持着中国传统绘画与戏曲中的用色风格，但较《大闹天宫》而言，在色彩搭配上更具现代感。在《大闹天宫》中，角色与背景在色彩饱和度和纯度方面有着明显的区别，多数前景人物色彩鲜艳、饱和度高，而背景的纯度相对较低，从而形成了鲜明的对比。而《金猴降妖》中的角色色彩设计不仅有高纯度、明度的组合，还大胆地选择了一些纯度低的色彩进行搭配，如图1-5所示。

图1-5

2015年上映的动画电影《西游记之大圣归来》，又使我们见证了新时代下的孙悟空形象，如图1-6所示。该片打破了传统戏曲风格的动画形象，采用了更符合当代中国文娱审美风格的色彩语言，将古典文学中的形象重新诠释。《西游记之大圣归来》在色彩领域展现出中国当代动画片制作的最新水平。

图1-6

1.3　色彩创作的意义

如果说原始艺术是审美从无意识走向自觉的表现，那么美感则是随社会实践的推进而不断丰富的成果。单一的色彩具有的美学属性更偏向自然经验，而复杂组合的色彩，则有了节奏，形成了形式，变成了符号，表现了形体。这就使色彩在应用方式和选择过程中产生了更多的美学价值。色彩从独立使用到形成学术体系，主要体现在审美变化和造型需求上。在时代的更替中，色彩研究的体系不断丰满壮大，在不同的领域中体现自己的价值。

1.3.1　色彩是审美诉求的产物

色彩创作的发展伴随着人类文明的进程，它并非一蹴而就，而是伴随着人类文明的发展逐步前进。具体而言，色彩的存在和发展分为四个阶段：功能诉求阶段、审美诉求阶段、文化诉求阶段、精神价值诉求阶段。总体来看，色彩造型是人类审美诉求的产物，体现着人类对于美在精神价值层面的不懈追求。

1. 功能诉求阶段

此阶段的特点是：对色彩没有详细深入的认识，色彩的使用存在很多不确定性，而在如何甄别色彩和选择色彩的问题上，没有很强的逻辑性，更倾向于自然经验的获得，或源于偶然和随机。对于色彩应用的对象来说，功能和使用是首当其冲的选择，是原始审美自发性的体现，色彩进入萌芽期。在西班牙北部桑坦德市的阿尔塔米拉洞穴内，发现旧石器时代晚期的古人绘画遗迹，其内容多为原始人类生活中熟悉的动物形象或事件。我们能明显看到一些绘制动物轮廓或四肢的线条采用了黑色，线的力度硬朗粗犷，而身体的躯干则用其他色彩以涂色的方式完成，如图1-7所示。

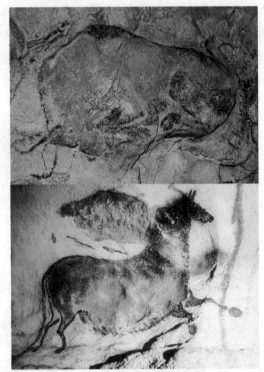

图1-7

对于不同的动物会用不同的颜色绘制，甚至在一只动物身上使用两种以上的不同色彩进行绘制，可见对色彩的体会和使用在原始的石器时代已经产生。

在2013年的美国3D电脑动画电影《疯狂原始人》中，有角色用手触碰在洞穴中绘制的家人画面，如图1-8所示。

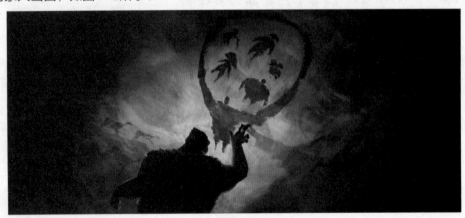

图1-8

2. 审美诉求阶段

此阶段，由于社会和经济的发展，人对于美感已经产生了理性的认知，审美的发展阶段也从本能和随机，逐渐发展为对装饰或式样的需求。人们对于色彩的理解和想象，

已经具备一定的认知，开始将色彩真正用作表现、传达美的工具，色彩造型也真正开始发展。古希腊是欧洲古典主义艺术的源头，目前见到的古希腊绘画作品大多出自考古发现，这些绘画多是描绘在陶制器物上的装饰性绘画，后人将其统称为"瓶画"或"陶瓶画"，如图1-9所示。

公元前6世纪初，诞生在古希腊的黑绘风格陶瓶画，是用一种具有光泽的黑颜料画出人物轮廓和线条细节，陶瓶烧制前再用红色和白色颜料补充其余部分。虽然陶瓶本身仅为实用器具，但"陶瓶画"的诞生却是为了欣赏与装饰。这些画面的颜色虽然只有赭红色和黑色，但却对比十分明快、鲜亮，加上各种图案的衬托，看上去醒目、协调，富于美感。在赭红的底色映衬下，人物造型显得优美又不失力量，并十分巧妙地根据陶器表面弯曲度进行设计，从而使人物的形体显出上大下小的自然透视感，充分诠释出人类在色彩审美上的不懈追求，如图1-10所示。

迪士尼于1997年推出第35部经典动画《大力士海格力斯》，该作品在色彩的运用方面十分丰富和夸张，片中不同的角色都有属于自己的色系。例如，宇宙之神宙斯总散发着金色的光芒，象征着力量与活力，而冥王哈迪斯采用了蓝色和黑灰色系，代表着死亡和邪恶，如图1-11和图1-12所示。

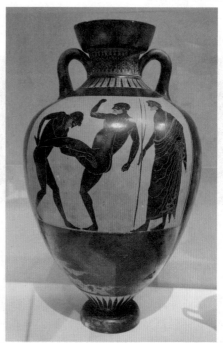

图1-9

图1-10

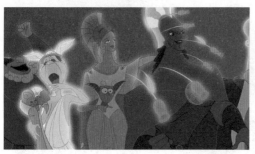

图1-11

图1-12

该动画片中同样出现了古希腊黑绘陶瓶画，而其色彩造型及风格样式尊重了实际瓶画的造型与用色风格，如图1-13所示。

图1-13

3. 文化诉求阶段

在这个阶段，人们已基本掌握了色彩创作的方法、原理，并可以轻松地用于诠释艺术作品。而在日益发展的文化背景下，色彩渐渐为不同民族、社会背景服务，色彩自身的功能性和价值得到了充分的体现。人们不再简单地描绘美和刻画美感，而是将审美提高到了文化诉求的层面，人们将色彩的知识体系作为工具，为不同的领域进行服务，展现在不同的文化现象中。例如，早在欧洲文艺复兴时期，深蓝色就被当作象征圣母玛利亚的尊贵色彩，代表纯真的爱心和由衷的悲伤等含义，正如这幅由拉斐尔绘制的油画《安西帝圣母》，如图1-14所示。

图1-14

所以，我们能在很多同时代的绘画作品中看到身着蓝色长袍的圣母像，分别是贝里尼绘制的《草地上的圣母》和拉斐尔绘制的《草地上的圣母》，如图1-15和图1-16所示。

以中国为例，随着华夏文明不断发展，产生了属于中国人自身的特有色彩情结。中国最古老的哲学体系——阴阳五行学说，将五行"木、火、土、金、水"和五色"青、赤、黄、白、黑"，五音"角、徵、

图1-15

宫、商、羽",五味"酸、苦、甘、辛、咸",五象"直、锐、方、圆、曲"相对应,分别指"东、南、中、西、北"五方,并和五情"喜、怒、哀、乐、衰",五德"智、信、仁、勇、严"相对应。在五色体系里自然界的各种元素被图腾化地赋予了色彩的象征意义,具有主观的情感和隐喻性。可以说,"五行""五色""五音""五味""五方""五情""五德"构成了中华民族文化的基础,对华夏文明的宗教、艺术、音乐、文学、礼仪和风俗,有极其深远的影响。周朝把五色定为正色,是礼服的色彩,把其他色定为间色,并赋予其尊卑、贵贱等级的象征意义,自此,色彩也纳入了"礼"

图1-16

制的范畴。由此可见,中国人在色彩的使用上,早已完成了功能性的转变。而色彩价值的定义,也早已不再局限于服务大众审美的需求,而更是作为一种文化,甚至代表了一个民族的色彩图腾。所以,我们可以把"青、赤、黄、白、黑"这五种色彩视为中华民族文化符号化的一个缩影,是中国浪漫主义与传统哲学观的具象体现。在电影《英雄》中,也随处可见这种东方化的用色倾向,如图1-17所示。

图1-17

4. 精神价值诉求阶段

精神价值的诉求在古典和近现代审美中有不同的表现。在古典审美中，人类的本性着眼于对世界本原的理性把握，不断发掘千变万化的世界现象背后永恒不变的自然、理性、生命的存在感，倾向于对社会秩序、和谐的追求。人的本性反映了古人在生产力有了一定发展但仍处于落后状态的情况下人的受动性，在与自然、社会的关系中的从属地位。在艺术上就呈现出表现与再现、理想与现实、情感与理智、理性与感性和谐统一的特征。

在近现代审美中，人处于主导位置，审美的重心由外在转移到人类自身，近现代审美更关心人类自我的内在感受、精神层面的追求，以及自我价值的实现，把人的问题看作哲学的核心问题，以人为中心对世界事物做出解释，以个体感性存在为基点来探寻人的价值、尊严和命运。其反映出现代人在自身创造的物质世界里前所未有的自信、前所未有的主观能动性，反映了现代人在与自然、社会的关系中的主导地位。把人类新的在世经验和生命体验吸纳入自己的表达内，全面而完整地提供审美的精神价值，创造出新的审美文化系统。

荷兰画家文森特·威廉·梵高是现代艺术中最著名的画家之一，皆因他画面独特的个性和非凡的魅力。梵高一生中的画作都有极强的个性特征，无论画作的内容是多么平凡的物体，他都能用奔放不羁的笔法与个性张扬的色彩进行全新的诠释和解读。在形体与色彩的处理上，梵高有意识地强化色彩的价值，使色与形形成了和谐的统一，如他的油画作品《星夜》，如图1-18所示。

2015年，为了纪念梵高逝世125周年，英国著名的电影工作室BreakThru Films和Trademark Films联合制作了动画电影《致梵高的爱》，如图1-19所示。

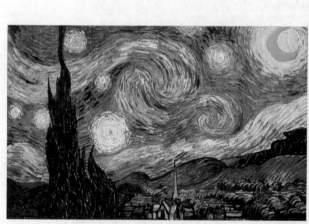

图1-18

图1-19

该片从2012年开始筹备，上百位绘画师以梵高的油画风格完成了56800张油画作品。如图1-20所示，该图拍摄于影片的绘制过程中，我们可以看到油画绘制技法是如何介入动画影片的制作过程。

图1-20

该片以动画的手法，将曾出现在梵高绘画作品中的20位主角展现在观众面前，并由他们之口向观众讲述了这位杰出艺术家的生平经历。该动画电影一共涉及梵高创作过的120幅油画作品，其动画用色方面保持了艺术家鲜明而大胆的色彩风格，传神地再现了梵高独树一帜的绘画美学，如图1-21所示。

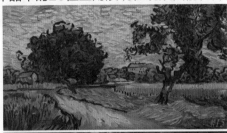

图1-21

1.3.2　艺术发展的必然趋向

色彩在当代普遍应用于大众审美文化的范畴，跟随大众审美文化的趋势而变化。大众审美文化迎合了现代消费主义浪潮，借助市场经济，使自己商品化，成为物质与享受的助力，这也使大众审美文化体现出了更加感性和冲动的特质。在市场经济刺激下，现代大众审美文化逐步兴起，它包括通俗文学、流行艺术、大众化的影视作品，也包括商业化的设计和包装、时装、广告影视甚至动画作品等。大众审美文化的现代性具有以下特点。

(1) 强烈感性化地表达人的欲望。大众审美文化在精神上弥补着人的感性消费的不足。

(2) 集通俗化、大众化、精英化于一身。大众审美文化，因其接近生活又容易获得，只要被大众普遍接受的审美文化，都有越发流行化的趋势；同时，满足少数经营群体的精神需求，追求个体性，趋向精致化。

(3) 高度商品化。借助商业行为和大众传媒，广泛传播，大量复制，渗透到社会生活的各个角落。

(4) 实用性强。审美与实用紧密结合，如时装文化、广告文化、影视文化等都是大众审美文化的一部分。

1.4 色彩的性质与色彩组合

1.4.1 原色

原色，是指不能通过其他颜色的混合调配而得出的"基本色"。 以不同比例将原色混合，可以产生其他的新颜色。肉眼所见的色彩空间通常由三种基本色所组成，称为"三原色"。实际上，三原色在不同的使用媒介中是不同的，分为"色光三原色"和"颜料三原色"，计算机绘图时常常会看到RGB色和CMYK色阈值的区别。

1. 色光三原色

色光混合亮度增加，互补色光混合产生白色光，红光和绿光混合产生黄色光。红光 (R)+绿光 (G)=黄光 (Y)；绿光 (G)+蓝光 (B)=青光 (C)；蓝光(B)+红光(R)=品红光(M)；红光(R)+绿光(G)+蓝光(B)=白光(W)，如图1-22所示。例如，广泛应用在电子设备和计算机显示领域的三原色光模式 (RGB颜色模式)，又称为RGB颜色模型或红绿蓝颜色模型，将红(Red)、绿 (Green)、蓝 (Blue)三原色的色光以不同的比例相加，以产生多种多样的色光。

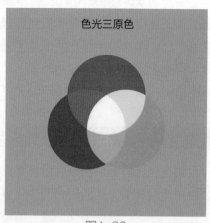

图1-22

2. 颜料三原色

人们发现颜料中的黄（Yellow）、品红(Magenta)、青(Cyan)以不同比例混合后，几乎可以得到所有色彩，且这三色中任意一色都不能由其余两种颜色混合而成，如图1-23所示。彩色印刷的油墨调配、彩色照片的原理及生产、彩色打印机的设计及应用，都是以黄、品红、青为三原色。彩色印刷品是以黄、品红、青三种油墨加黑油墨印刷的，Y=黄色、

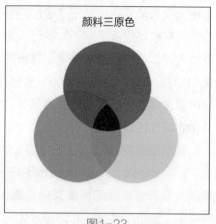

图1-23

M=品红色、C=青色、K=黑色，四色印刷机的印刷就是一个典型的例证。

1.4.2　间色

通过混合任何两种邻近的原色而获得的第三种颜色称为间色，又名第二次色、次生色，如图1-24所示。需要注意的是，用颜料三原色混合而产生的次生色就是光学混合中的原色。

青 (C)+品红 (M)=蓝 (B)

品红 (M)+黄 (Y)=红 (R)

黄 (Y)+青 (C)=绿(G)

图1-24

1.4.3　复色

复色即三次色，它由原色与间色相调和，或用间色与间色相调和而成，在色相环中处于原色和第二次色之间，如图1-25所示。

图1-25

1.4.4　同类色

色相环中相距约30°~45°范围内、彼此相隔一至两个数位的颜色为同类色关系，如图1-26所示。同类色属于弱对比效果的色组，放置在一起可形成极为协调的色调。

图1-26

1.4.5 邻近色

色相环中相距90°的两色为邻近色关系，属于对比效果的色组，如图1-27所示。色相彼此近似，冷暖性质一致，色调统一和谐，感情特性一致。在24色相环上任选一色，与此色相距90°，或者彼此相隔五六个数位的两色，即称为邻近色。邻近色之间往往是你中有我，我中有你。例如，橘黄以黄为主，里面有少许红色，虽然它们在色相上有很大差别，但在视觉上却比较接近。

图1-27

1.4.6 三色组

色相环中相距135°的颜色为三色组关系，简单来说就是色相环中彼此成等边三角形的三种颜色通常会形成一个三色组，如图1-28所示。红色、黄色、蓝色就是一种极其流行的三色组合，儿童产品通常都采用这种组合。由于这是三基色，所以这种组合也称为基色三色组。

图1-28

1.4.7 互补色

互补色组合是对比效果最强的组合，在色环中相距180°或彼此相隔12个数位的原色，如图1-29所示。

图1-29

1.4.8 分离互补色

选择一种颜色，然后找到该色的补色，再找到该补色在色环的左侧或右侧的色相，最后一步是将最初选择的颜色与最终找到的色相进行组合，即可得到分离互补色，如图1-30所示。

图1-30

1.4.9 光与色彩

色彩是由光的刺激而产生的一种视觉效应。光是产生色的原因，色是光感觉的结果。

光在物理学上是电磁波的一部分，其波长范围是400~700nm，称为可视光线。当把光线引入三棱镜时，光线被分离为红、橙、黄、绿、青、蓝、紫，因而得出的自然光是七色光的混合。这种现象称作光的分解或光谱，七色光谱的颜色分布是按光的波长排列的，如图1-31所示。

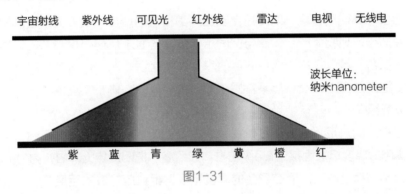

图1-31

1.4.10 物体的颜色

自然界多数物体本身并不会发光，人之所以能看见本身不发光的物体，是因为光源色经物体表面的吸收、反射，最后反映到人类视觉中，形成一种光色感觉。

物体在自然光照下，只反射其中一种波长的光，而其他波长的光全部吸收，这个物体则呈现反射光的颜色。如果某一物体反射所有色光，那么我们便感觉这个物体是白色的；如果把七色光全部吸收，那么就呈现一种黑色；实际上，现实生活中的颜色是极其丰富的，各种物体不可能单纯反射一种波长的光，它只能对某一种波长的光反射得多，而对其他波长的光按不同比例反射得少，因此物体的颜色不可能是一种绝对标准的色彩，而只能是倾向某一种颜色，同时又具有其他色光的成分。所以说物体的色彩是受光源的色彩和该物体的选择吸收与反射能力所决定的。

1.4.11 基于计算机的绘图和动画

物体的色彩是对色光反射的结果，那么计算机显示器的色彩如何生成的？彩色显示器产生色彩的方式类似于大自然中的发光体。在显示器内部有一个和电视机一样的显像管，当显像管内的电子枪发射出的电子流打在荧光屏内侧的磷光片上时，磷光片就产生发光效应。三种不同性质的磷光片分别发出红、绿、蓝三种光波，计算机程序量化地控制电子束强度，由此精确控制各个磷光片的光波的波长，再经过合成叠加，就模拟出自然界中的各种色光。

1.5 色彩的三要素

我们所看到的色彩世界千差万别，几乎没有相同的，只要我们留意就能辨别出许多不同的色彩，即任何一个色彩都有它特定的明度、色相和纯度。所以我们把明度、色相和纯度称为色彩的三要素。

1. 明度

明度指色彩的明暗程度。明度是全部色彩都具有的属性，明度关系是搭配色彩的基础。明度最适于表现物体的立体感与空间感。白颜料属于反射率相当高的物体，在其他颜料中混入白色，可以提高混合色的反射率，也就是说提高了混合色的明度。混入白色越多，明度提高越多。相反，黑颜料属于反射率极低的物体，在其他颜料中混入黑色越多，明度降低越多。

由黑至白之间可形成许多明度阶梯，人的最大明度层次判别能力可达200个台阶左右。普通实用的明度标准大都定在9级左右，如孟塞尔把明度定为黑白在内为11级，黑白之间为九组不同程度的灰。而有彩色的明度是根据相对应的灰的明度等级标准而定的。黑、白、灰之间可以构成明度序列，我们以影片画面为例，在任意一个无彩色系的画面中，我们都可以捕捉到明度上的变化和对比关系，如图1-32所示。

明度变化示意图

图1-32

任何一个有彩色加白或加黑都可构成该色以明度为主的序列，红、橙、黄、绿、蓝、紫各纯色按明度关系排列起来可构成色相的明度秩序，分别为红色、黄色、绿色、蓝色构成的，以不同色彩为基调的明度序列，如图1-33至图1-36所示。

图1-33　　　　　　　　　　　　图1-34

图1-35　　　　　　　　　　　　图1-36

2. 色相

色相指色彩的相貌，是区别色彩种类的名称，是根据该色光波长划分的，只要色彩的波长相同，色相就相同，波长不同才产生色相的差别。红、橙、黄、绿、蓝、紫等每个字都代表一类具体的色相，它们之间的差别就属于色相差别。

如果把红色加白色混出几个明度、纯度不同的粉红色；把红色加黑色混出几个明度、纯度不同的暗红色；把红色加灰色混出几个纯度不同的灰红色。它们之间的差别就不是色相的差别，只能是同一色相，即红色相。色相的种类很多，可以识别的色相可达160个左右，如图1-37所示为孟塞尔色相环。色相可构成高纯度、中纯度、低纯度、高明度、低明度、中明度的全

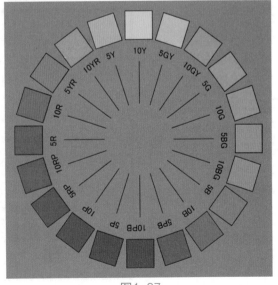

图1-37

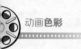
色相环，及1/3、1/2、3/4色相环等以色相为主的序列。这些都是美感很高的色相秩序。

3. 纯度

纯度是指色彩的纯净程度。可见光辐射，有波长单一的，有波长混杂的，也有处于两者之间的，黑、白、灰这类无彩色的波长最为混杂，且其色彩的纯度及色相感消失。

光谱中红、橙、黄、绿、蓝、紫等色光都是最纯的高纯度的色光。

颜料中的红色是纯度最高的色相。橙、黄、紫等色在颜料中是纯度高的色相，蓝、绿色在颜料中是纯度最低的色相。人的眼睛在正常光线下对红色光波感觉敏锐，因此红色的纯度显得特别高；对绿色光波感觉相对迟钝，因此绿色的纯度就显得低。

任何一个色彩加白、加黑、加灰都会降低它的纯度。混入的黑、白、灰及补色越多，则纯度降低得也越多，如图1-38所示。

纯度只能是一定色相感的纯度，凡是有纯度的色彩必然有相应的色相感，因此有纯度的色彩都称为有彩色。以红色为例，从左边自上而下我们看到的是明度的变化，而从左至右我们看到的是纯度发生的变化，如图1-39所示。

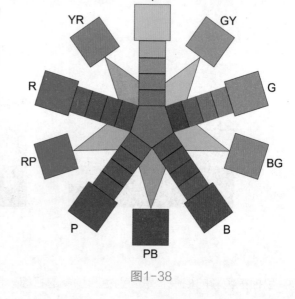

图1-38

4. 明度、色相、纯度三要素的关系

任何色彩(色相)在纯度最高时都有特定的明度，假如明度变了，纯度就会下降。高纯度的色相加白或加黑，降低了该色相的纯度，同时也提高或降低了该色相的明度。高纯度的色相加与之不同明度的灰色，降低了该色相的纯度，同时使明度向该灰色的明度靠拢。高纯度的色相如果与同明度的灰

图1-39

色混合，可构成同色相同明度不同纯度的序列。

1.6 色彩体系与色立体

1.6.1 色彩体系

　　色彩体系是指依据某种色彩理论将色彩进行系统化的组织，如色彩的知觉、色彩的感觉或是色票、色样等。在色彩体系中，可以运用准确的数字或符号来表示不同的色彩，便于我们辨别、传达、复制最为精确的色彩，继而可以应用于其他领域，这种表示色彩的方法称为色彩体系的表色法。

1.6.2 色立体的概念

　　把不同明度的黑、白、灰按上白、下黑、中间为不同明度的灰，等差秩序排列起来，可以构成明度序列；把不同色相的高纯度色彩按红、橙、黄、绿、蓝、紫、紫红等差环起来构成色相环；把每个色相中不同纯度的色彩，外面为纯色向内纯度降低，按等差纯度排列起来，可得各色相的纯度序列：以五彩色黑、白、灰明度序列为中轴，以色相环环列于中轴。以纯色与中轴构成纯度序列，这种把千百个色彩依明度、色相、纯度三种关系组织在一起，构成一个立体的色彩体系，这就是色立体。如图1-40所示为孟塞尔色彩体系(色立体)的结构，中心的柱状轴是颜色的明度变化，围绕明度轴且最靠近它的环形是颜色的色相，而从色相延伸出的扇形面是色彩的饱和度。

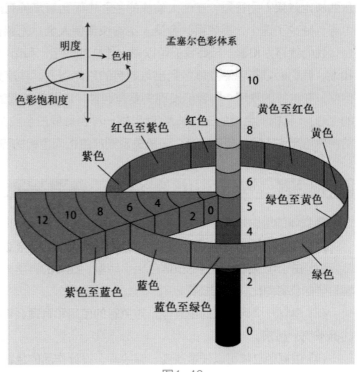

图1-40

如图1-41所示为孟塞尔色彩体系渲染示意结构图，从平面、立面和透视三种角度观察色立体的颜色结构方位。

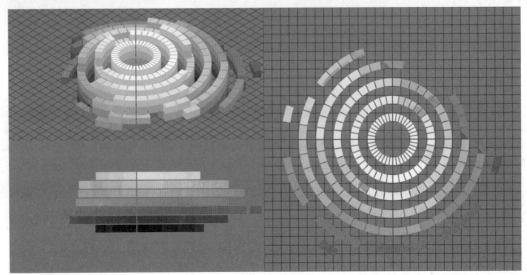

图1-41

威廉·奥斯特瓦尔德在《色彩入门》一书中写道："经验使我们知道，不同色彩的某些结合使人愉快，另一些则使人不愉快或使人全然无感觉。这就产生一个问题：什么东西决定效果？回答是：在使人愉快的色彩中间自有某种有规律的、有秩序的相互关系可寻。缺少了这个，其效果就会使人不愉快或使人全然无感觉。效果使人愉快的色彩组合，我们就称为和谐。因此我们可以提出这样的假定：和谐＝秩序。为了发现所有可能的和谐，我们必须在色彩立体中列出可能有的秩序例证。秩序越简单，和谐就越明显或越自然。在这样的秩序中，我们发现主要有两种，即同等色调的色轮(相同明度或相同暗度的色彩)，和相同色相的三角关系(就是指一种色彩同白色或黑色的可能混合)。相同色调的色轮可产生不同色相的和谐，三角关系则产生相同色相的和谐。"

1.6.3　色立体的用途

色立体的用途如下。

(1) 色立体为我们提供了几乎全部的色彩体系，可以帮助我们开拓新的色彩思路。

(2) 由于色立体是严格地按照色相、明度、纯度的科学关系组织起来的，所以它提示着科学的色彩对比、调和规律。

(3) 建立一个标准化的色立体，对色彩的使用和管理会带来很大的方便，可以使色彩的标准统一起来。

(4) 根据色立体可以任意改变一幅绘画、设计作品的色调，并能保留原作品的某些关系，取得更理想的效果。

总之，色立体能使我们更好地掌握色彩的科学性、多样性，使复杂的色彩关系在头脑中形成立体的概念，为更全面地应用色彩、搭配色彩提供根据。

1.6.4　色彩体系的分类

色彩体系通常分为两大类，一类是以色光的混色为准的表色系，另一类是以色彩颜料调色为准的表色系。

1. 以色光的混色为准的表色系

CIE颜色系统是由国际照明委员会 (International Commission on Illumination)在1931年正式采用的国际测色标准。该系统以杨(Young)和赫姆豪兹(Helmholtz)的色光三原色理论为基础，运用光学仪器来测定色彩，是一种科学、准确的色彩体系。但用来测色的仪器非常昂贵，所以不容易普遍采用。该系统使用相应于红、绿和蓝三种颜色作为三种基色，而所有其他颜色都从这三种颜色中导出。通过相加混色或者相减混色，任何色调都可以使用不同量的基色产生。其横坐标表示光谱波长，纵坐标表示用于匹配光谱各色所需要三基色刺激值，这些值是以等能量白光为标准的系数，是观察者实验结果的平均值。为了匹配在438.1nm和546.1nm之间的光谱色，出现了负值，这就意味着匹配这段里的光谱色时，混合颜色需要使用补色才能匹配。虽然使用正值提供的色域还是比较宽的，但像用RGB相加混色原理的CRT虽然可以显示大多数颜色，但不能显示所有的颜色。如图1-42所示为CIE颜色系统的色度图。

图1-42

2. 以色彩颜料调色为准的表色系

1) 伊顿表色系统

伊顿(Johannes Itten，1888—1967年) 生于瑞士，1919年始任教于德国包豪斯美术工艺学校，于1961年发表《色彩的艺术》，其中提出了他的色彩理论和表色体系，对色彩教育产生很大的影响。伊顿表色体系的色相有十二色，以红、黄、蓝三原色为基础，将红、黄、蓝三色两两混合成为橙、绿、紫第二次色，再将原色和第二次色混合得到黄橙、黄绿、蓝绿、蓝紫、红紫、红橙六个三次色。伊顿的色相环极具教育功能，有利于人们了解混色的概念、色环的结构和对比色的区别，如图1-43所示。

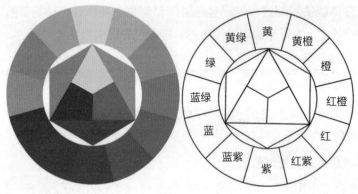

图1-43

2) 孟塞尔色立体

孟塞尔色立体是由美国教育家、色彩学家、美术家孟塞尔创立的色彩表示法，是以色彩的三要素为基础。色相称为Hue，简写为H；明度称为Value，简写为V；纯度称为Chroma，简写为C。色相环是以红(R)、黄(Y)、绿(G)、蓝(B)、紫(P)心理五原色为基础，再加上它们的中间色相——橙(YR)、黄绿(GY)、蓝绿(DG)、蓝紫(PB)、红紫(RP)，成为十色相，排列顺序为顺时针。再把每一个色相详细分为10等份，以各色相中央第5号为各色相代表，色相总数为一百。例如5R为红、5YB为橙、5Y为黄等。每种摹本色取2.5、5、7.5、10四个色相，共计40个色相，在色相环上相对的两色相为互补关系，如图1-44所示。

图1-44

孟塞尔色立体，中心轴为黑、白、灰，共分为11个等级，最高明度为10表示白，最低明度为0表示黑。1~9为灰色系列，V=10表示扩散反射率为100%，即色光做全部反射时的白；V=0则表示全部吸收。事实上这两种情况不可能存在，只是理想中的。

有彩色的明度与相应的中心轴一致，因此如将色立体做水平断面，其各色彩(不管色相与纯度)明度均相同。纯度垂直于中心轴，黑、白、灰的中轴纯度为0，离中心轴越远，纯度越高，最远为各色相的纯色。同一色相面的上下垂直线所穿过的色块为同纯度，以无彩轴为圆心的同心圆所穿过的不同色相也是同纯度。

3) 奥斯特瓦尔德色立体

此体系是由德国科学家、色彩学家奥斯特瓦尔德创造的。奥斯特瓦尔德(Wilhelm F. Ostwald，1853—1932年)，因其创立了以本人名字命名的表色体系而获得诺贝尔奖。他的色彩研究涉及的范围极广，创造的色彩体系不需要很复杂的光学测定，就能够把所指定的色彩符号化，为美术家的实际应用提供了工具。如图1-45所示为奥斯特瓦尔德色立体的色相环，是以赫林的生理四原色——黄、深蓝、红、海绿为基础，将四色分别放在圆周的四个等分点上，成为两组补色对，然后再在两色中间依次增加橙、蓝绿、紫、黄绿四色相，总共八色相，然后每一色相再分为三色相，成为24色相的色相环。如图1-46所示为奥斯特瓦德色立体断面图。

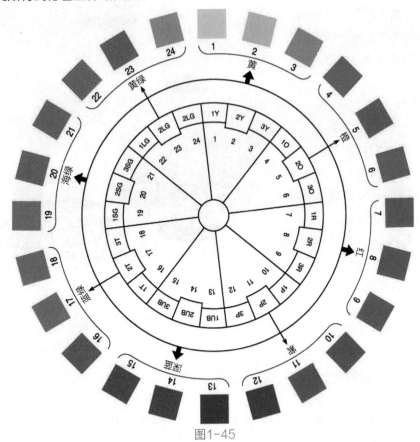

图1-45

4) 日本PCCS色立体

PCCS (Practical Color Coordinate System)是日本色彩研究所在1965年对外公

布的实用性配色色彩体系。如图1-47所示为PCCS体系的结构图。PCCS是综合了孟赛尔和奥斯特瓦尔德体系的优点，针对色彩教育、色彩计划、色彩调查、色彩传播等实用需求而发展出来的色彩体系，色调系列是以其为基础的色彩组织系统。最大的特点是将色彩的三属性关系综合成色相与色调两种观念来构成色调系列。从色调的观念出发，平面展示了每一个色相的明度关系和纯度关系，从每一个色相在色调系列中的位置，明确地分析出色相的明度、纯度的成分含量。

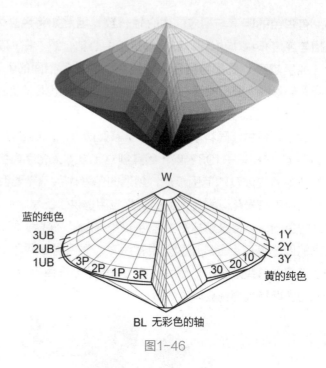

图1-46

在色相上以红、黄、绿、蓝四种色相为主要色相，这四种色相的相对方向确立出四种心理补色色彩，在上述八种色相中，等距离地插入四种色相，成为12种色相的划分。再将这12种色相进一步分割，成为24种色相，即PCCS体系色相环，如图1-48所示。在这24种色相中包含了色光三原色、泛黄的红、绿，泛紫的蓝和颜料三原色、红紫、蓝绿这些色相。色相采用1～24的色相符号加

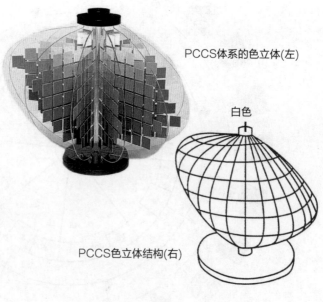

PCCS体系的色立体(左)

PCCS色立体结构(右)

图1-47

上色相名称来表示。把正色的色相名称用英文开头的大写字母表示，把带修饰语的色相名称用英文开头的小写字母表示。例如：1pR、2R、3rR。

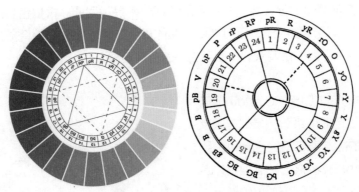

图1-48

　　明度是白色和黑色之间的色彩感觉。PCCS明度细分为18个阶段，把明度最高的白设为9.5，把明度最低的黑设为1.0。因为色标不能印刷1.0，所以明度阶段是1.5～9.5。在色相环中，各色相的明度是不同的，其中黄色的明度最高，紫色的明度最低。

　　纯度基准是从实际得到的色料中，收集了在高纯度色彩领域中鲜艳程度的差别，给每个色相制定出不同的基准。在各色相的基准色与其同明度的纯度最低的有彩色中，等距离地划出9个阶段，纯色用S表示。如图1-49所示为PCCS色调名称及色相分布结构。

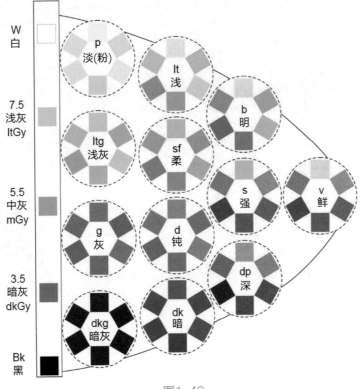

图1-49

PCCS体系的基本原理和孟赛尔体系的原理几乎是相同的，根据色彩的三属性加以尺度化，并形成等距离的配置，但PCCS体系的最大特点是将色彩综合成色相与色调两种观念来构成各种不同的色调系列，便于色彩的各种搭配。

5) NCS 体系

NCS为Natural Color System的简写，又称"自然色彩体系"，是瑞典国家工业规格SIS的标准表色系，也是目前欧洲最为普及的色彩体系之一。这理论体系由德国生理学家赫林 (E. Hering)提出，他认为视觉上的四原色 (红、绿、黄、蓝) 有别于光学上的三原色 (红、蓝、绿色光)。NCS体系以黑、白和红、绿、黄、蓝（此四色称为独立色)为6个原色，如图1-50所示。

色相环以黄 (Y)、红 (R)、蓝 (B)、绿 (G)的次序形成圆环，两组相互对立，如图1-51所示。

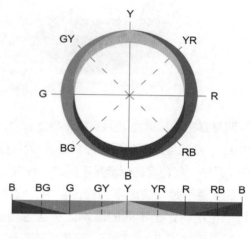

图1-50

NCS体系色立体以白、黑色为中心轴，像奥斯特瓦尔德体系一样，是一个上下对称的复圆锥体，如图1-52所示。

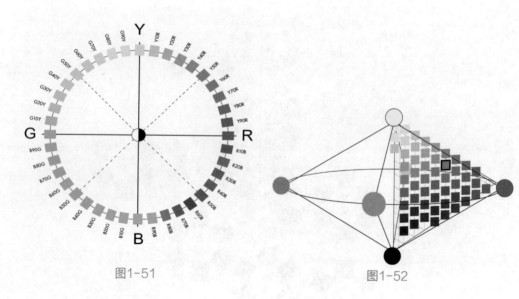

图1-51　　　　　　　图1-52

第 2 章
色彩感受与色彩对比

- 色彩的生理感受
- 色感觉恒常
- 色彩与感觉
- 色彩的对比
- 色彩对比的分类与感受
- 色彩的混合

艺术家和设计师一直认为色彩可以显著影响感情和情绪。颜色是一个强大的交流工具，可用于传达信号，影响人的情绪，激化行为，甚至刺激生理反应。科学研究显示，某些颜色与血压升高有关，可增加新陈代谢，促进或降低眼睛疲劳。当色彩被人眼辨识捕捉后，其带来的感受表现为两个方面，即色彩的生理感受与色彩的心理感受。其感知的过程表现为由外而内，由表及里。对于色彩心理感受而言，单一色相反映出的性格特征呈现出多样性的特点，而按不同色相、面积、比例搭配后的色彩组合，则传递出更加复杂的情绪信息。本章所涉及的色彩感受主要针对色彩的生理感受。

2.1 色彩的生理感受

色彩在人类生活中扮演着无处不在的角色。具有正常视觉能力的人，在观察任意物象时都会先从形体与颜色这两方面入手。从物理角度看，色彩本身是以色光为主体的客观存在。对于人眼而言，色彩即一种视觉过程，同时又是一种生理感受。

2.1.1 人的立体视觉

我们可以把人类的眼睛想象成一个配备各种光学元件的设备，它包括角膜、虹膜、瞳孔、晶状体、玻璃体、视网膜等，如图2-1所示。

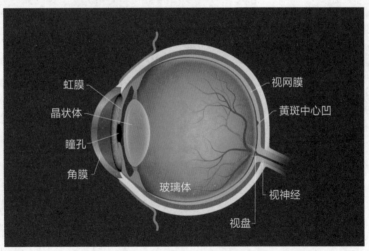

图2-1

人类立体视觉是一个非常复杂的过程：由外界物体反射来的光线，经过角膜、房水，由瞳孔进入眼球内部，经过晶状体和玻璃体的折射，在视网膜上形成一个倒置的图像，随后，视网膜上的感光细胞将其产生的神经冲动传到大脑皮层的视觉中枢，并最终形成视觉。

2.1.2 色彩的生理错觉

视觉错觉的出现基于人类视觉系统自身的生理特性。当人的大脑皮层对外界刺激物进行分析与综合发生困难时，更容易出现视觉错觉。其表现为视像产生与实际不符的判断性的视觉误差。布朗大学认知、语言和心理科学副教授Thomas Serre认为："我们的视觉在日常生活和识别物体方面是如此强大，错觉现象可能代表了我们视觉系统的边缘情况。"人类被发现的视觉错觉已有很多种，体现在判断距离、形体、色彩等多个方面。

以"栅格错觉"为例，最初的栅格错觉是由卢迪马尔·赫尔曼(Ludimar Hermann)在1870年发现并报告的，取名为赫尔曼栅格错觉。最初的赫尔曼栅格图案相当简单：黑色的方块整齐排列，中间空出了垂直相交的白色条纹。而在观察这幅图的时候，观看者却总会觉得余光所及之处，白色交叉点上存在着暗点，而只要视线中心转移到那里，"暗点"就会消失，仿佛永远都追逐不到，如图2-2所示。

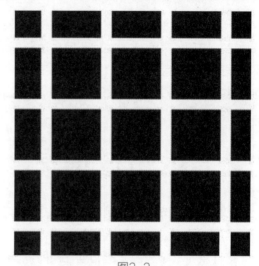

图2-2

最初，不少人认为人眼对这种明暗处理的"失误"源自视网膜层面，后来的研究者又从视觉系统的更高级层面——大脑皮层找起了原因。新的理论认为，这些视错觉与视觉皮层中的一类神经细胞有关。

再如，在我们的视觉中，当物体的图像落在视网膜的盲点部分，我们就会产生"视而不见"的错觉，交叉区域的黑色圆点在"盲点"的作用下消失了，如图2-3所示。

图2-3

如图2-4所示，在早期的"诡盘"游戏中，这种玩具由固定在一根轴上的两块圆形硬纸盘构成，在前面纸盘的圆周中间刻上一定数目的缺口，后面纸盘逐帧绘上连续的动作画面。用手旋转后面的纸盘，透过前面纸盘的缺口观看，就使静止的分解图像产生了动感。早期电影或动画画面每秒钟以24格的速度快速放映，这种方式就使静态逐帧的画面显示成连续动作，这是利用了眼睛视觉残留特性所带来的视觉错觉。

图2-4

对于艺术设计领域而言，我们不应将人类发生在色彩领域的视觉错觉理解为一种错误。反之，更应将其看作人类认知自身色彩感受的一种有趣途径。如色感觉恒常错觉、水平或垂直错觉、赫林错觉、同时对比错觉、熄灭错觉等，妥善利用色彩的生理错觉，有助于更好地将色彩与设计充分地结合，创造出更加丰富而有趣的艺术作品。

2.2　色感觉恒常

在物体受外界光源的影响时，特别是在有色光照的情况下，物体所呈现的颜色会发生一定程度的改变。此时当人们观看物体时，通常会本能地在观察物象的同时进行心理调整，这样就不会被有色光的物理性质所欺骗，从而才能辨识到物象的真实色彩。视觉的这种自然或无意识地对物体的色觉始终想保持原样不变和"固有"的现象，就是色感觉恒常，也叫视觉惰性。

2.2.1　明度恒常性

把一个浅色的物体放置在阳光下，一个白色的物体放置在阴影处，虽然在阳光下浅色物体对光的反射量比在阴影处时白色物体对光的反射量多，但我们仍然感到阳光下的物体是灰色的，而在阴影处的物体是白色的，这种现象称为明度恒常。

麻省理工大学教授Edward H.Adelson在1995年发表了同色错觉图，名叫Adelson棋盘阴影错觉，该图像文件描绘了白与黑的正方形棋盘，如图2-5所示。

其中标记为A的格子看似比标记为B的格子颜色深些，但是它们实际上是完全一样色阶的灰色，如图2-6所示。在阳光下，受光面和暗面之间的明度是不同的，所以呈现出来的灰度等级(色阶关系)不同，就导致了对人眼的欺骗性。善于使用明暗关系做对比，有助于我们更好地理解光线。

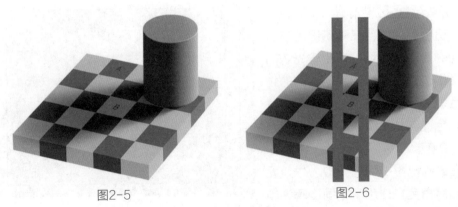

图2-5 图2-6

2.2.2 大小恒常性

　　人对物体的知觉大小不完全随视像大小而变化，它趋向于保持物体的实际大小。大小知觉恒常性主要是过去经验的作用，尽管物体在视网膜映像的大小在变，但看上去它的大小基本不变，心理学家称这一现象为大小恒常性，也称为大小恒常。

　　将三个等大的物体，由近至远排列在纵向空间内，随后我们能发现，近处的物体会显得明显比最远处物体的体积大很多，如图2-7所示。这是因为近处的物体比远处同样大小的物体在视网膜上的成像大。

　　尽管如此，人们依旧会根据空间的深度，清楚地辨认出这三个物体是等大的物体，如图2-8所示。所以，虽然三个物体保持等大，但这种视觉现象的空间理解是不正确的。

图2-7 图2-8

2.2.3 色的恒常性

　　把一张白纸照射黄色光，把一张黄颜色的纸照射白光(全色光)，两者相比较，虽然两张纸都成了黄色，但是眼睛仍然能区分出前者是在黄色色光下的白纸，后者为黄色纸，这种把物体的"固有色"与照明色相区别的能力，称为色的恒常性。例如，以f22846与

ffffff为固有色的粉红色球体，分别置于蓝色、黄色、橘红色三种不同的光线下。此时我们明显地发现由于光线的颜色发生了改变，导致我们看到的物体颜色发生了明显变化，但物体本身的固有色其实并没有物理上的改变，如图2-9所示。

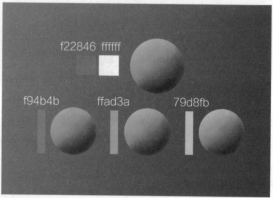

f22846 ffffff

f94b4b ffad3a 79d8fb

图2-9

在动画电影《僵尸新娘》中，同样的骷髅角色在使用了不同冷暖、颜色的光线后效果气氛各异，但是我们仍然可以凭借色恒常感知物体本身的固有颜色，如图2-10所示。

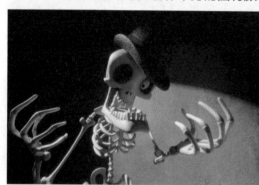

图2-10

如图2-11所示为该定格动画拍摄现场的布光效果，可见角色被紫色光照射后呈现出怪异的视觉效果。

2.2.4　色感觉恒常的条件

色彩感觉的恒常现象是有条件的。当色彩环境或照明条件发生变化时，色感觉的恒常现象不能维持。同理，改变物体存在的环境及与周围的关系时，色感觉的恒常也难以维系。

图2-11

2.2.5　视觉的阈值

通常把在一定刺激作用时间和强度时间变化率影响下，引起组织兴奋的临界刺激强度，称为阈值。当两种视觉刺激差别未到达定量以上时，则无法区别异同，此定量称阈值。未到达阈值为相同，超过阈值为不同。例如，人的眼睛无法分辨速度过快、面积过

小、距离过远、差别过小的物体。视觉的这种特性，为色彩的空间混合、网点印刷、电脑显像等生理理论提供根据，也为我们对色彩和构图的统一与变化、具象与抽象等提供了应用依据。

2.3　色彩与感觉

2.3.1　色彩的进退和胀缩感

就生理学上讲，人眼晶状体的调节，对于距离的变化是非常灵敏的。但它总是有限度的，对于长波微小的差异无法正确调节，这就造成波长长的暖色，如红、橙等色在视网膜上形成内侧映像。波长短的冷色，如蓝、紫等色在视网膜上形成外侧映像，从而使人产生红色好像在前进，蓝色好像在后退的感觉。

于是，当两个以上的同形同面积的不同色彩，在相同的背景衬托下，我们发现给人的感觉是不同的。在色彩的比较中，给人以比实际距离近的色彩称为前进色，给人以比实际距离远的色称为后退色；给人感觉比实际大的色彩称为膨胀色，给人以比实际小的色彩称为收缩色。根据上面的分析得出结论：在色相方面，长波长的色相，如红、橙、黄给人以前进的感觉；短波长的色相，如蓝、蓝绿、蓝紫有后退的感觉，如图2-12所示。

图2-12

1. 从颜色冷暖方面分析

自然界的日光是许多单色光组成的。光在不同介质中传播可能会有角度偏差的现象产生，而实际的白光照射下不同介质将有很多单线光的折射。在透镜下，可以发现不同单色光的折射率是不同的。波长愈短折射率愈大，反之波长愈长折射率愈小。由于每一种单色光都有不同的焦距，当不同单色光穿过同一透镜时，它们的像点离开透镜由近到远地排列在光轴上，这样成像就产生了所谓位置色差，又叫作纵向色差。

人的眼球中透光的水体、晶状体与玻璃体也是一种透射材料，当光透射时，同样有不同的折射率，焦距也有远近之差。如上所述，一般情况下，波长短的冷色光较波长长的暖色光成像小，波长长的暖色光较波长短的冷色光成像大，所以波长长的红橙色有迫近感与扩张感，而波长短的蓝紫色有远逝感与收缩感，如图2-13所示。

图2-13

同一位置的红色感觉比蓝色要近，形体也似乎比蓝色大，这是因为红色在人的视网膜上成像位置靠前，而蓝色则恰恰相反，所以红色给人前进感，蓝色给人后退感。

在动画电影《萤火虫之墓》中，位于画面右上角红色的火焰由于冷暖的视觉距离特性，似乎离观者更近。女孩身着蓝色的服装又有视觉推远感，这样的色彩搭配和构图方式，将危险感更拉近主角二人，同时辅助剧情，预示主角二人将面对更大的困难，如图2-14所示。

图2-14

而在该动画作品的另一幕中，蓝色的远景将场景空间拉远，不同的蓝绿色系使画面在保持空间层次的同时，增加了静谧的感觉，如图2-15所示。

2. 从明度方面分析

明度高而鲜亮的色彩有前进或膨胀的感觉，明度低而黑暗的色彩有后退、收缩的感觉，但由于背景的变化给人的感觉也发生了变化。

图2-15

当白色与黑色在灰背景的衬托下，我们感觉白色比黑色离我们更近，而且比黑色更大，如图2-16所示。

3. 从纯度方面分析

高纯度的鲜艳色彩有前进与膨胀的感觉，低纯度的灰浊色彩有后退与收缩的感觉，并受明度的高低所左右。当高纯度的红色与低纯度的红色在白背景的衬托下，会发现高纯度的红色比低纯度的红色感觉离我们近，且比低纯度的红色显得更大，如图2-17所示。

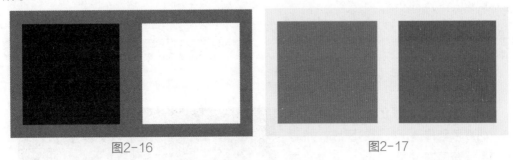

图2-16 图2-17

2.3.2　色彩的轻重和软硬感

当我们把等大而面积相等的三个区域，分别涂上灰色、黑色，最后一个留白色，这时给人的感觉一定是涂黑色的显得最重，灰色的次之，白色的最轻；当把三个同样大小的区域，分别涂上蓝黑色、红色、黄色，会发现涂蓝黑色的物体显得最重，涂红色的次之，涂黄色的最轻，如图2-18所示。

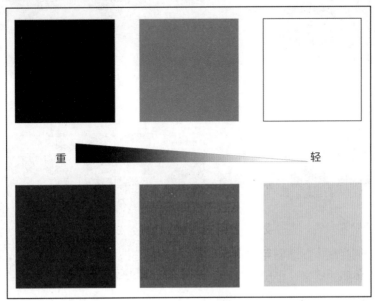

图2-18

由此，我们可以得出色彩的轻重感是物体色与视觉经验共同作用形成的心理结果。可见，明度是决定色彩轻重感觉的主要因素，即明度高的色彩感觉轻，明度低的色彩感觉重。其次是纯度，在同明度、同色相条件下，纯度高的感觉轻，纯度低的感觉重。

从色相方面分析，色彩给人的轻重感觉是：暖色黄、橙、红给人的感觉轻，冷色蓝、蓝绿、蓝紫给人的感觉重。物体的质感给色彩的轻重感觉带来的影响是不容忽视的，有光泽、质感细密坚硬的物体给人以重的感觉，而表面结构松软的物体给人感觉就轻。同样，色彩的软硬感觉是：凡感觉轻的色彩均给人柔软而膨胀的感觉，凡感觉重的色彩均给人坚硬而收缩的感觉。

2.3.3　色彩的华丽感与朴素感

1. 从色相方面分析

通常情况下，暖色给人华丽的感觉，而冷色则传递出朴素的质感。如动画电影《玩具总动员4》这一幕中，在暖色的包围下，高饱和度的色彩让整个场景环境呈现出华丽的质感，如图2-19所示。

图2-19

2. 从明度方面分析

明度高的色彩给人华丽的感觉，而明度低的色彩给人朴素的感觉，如动画电影《夏日大作战》这一幕中，高明度突显了华丽效果，如图2-20所示。

图2-20

3. 从纯度方面分析

纯度高的色彩给人华丽的感觉，而纯度低的色彩给人朴素的感觉。在动画电影《东京教父》这一幕中，在低明度、低纯度的作用下，使场景显得非常朴素，更贴近真实的生活，如图2-21所示。

4. 从质感方面分析

色彩鲜艳纯度高、质地细密而有光泽的物体给人华丽的感觉，相反色彩黯淡饱和度低、质地疏松同时无光泽的物

图2-21

体给人带来朴素的感觉。

　　同样的画面主体，经不同的色彩处理后会带来不同的质感。如动画电影《玩具总动员4》这一幕中，当所有角色在高明度、高饱和度和高纯度的共同作用下时，呈现出明艳、丰富的质感，同时给人快乐的感受，如图2-22所示。

图2-22

　　而在该片的另一幕中，当光线变暗，明度、饱和度与纯度降低时，所有角色都陷入灰暗。此时，不同物体之间质感的区别变小，同时画面呈现出清冷、单调的情绪，如图2-23所示。

图2-23

　　以二维动画为例，在动画电影《萤火虫之墓》中，不同的色彩展现出不同的质感，也展现出了女孩"节子"从幸福生活到悲惨离世的悲剧命运。我们可由图2-24明显地看到，在色彩的纯度、明度、饱和度、冷暖关系及色彩节奏的共同作用下，材质从高级、舒展转向自然、放松与质朴，并在最终变成了干瘪、破旧与粗糙。

图2-24

2.3.4　色彩的积极感与消极感

不同的色彩刺激人们，使之产生不同的情绪反射，能使人感觉鼓舞的色彩称为积极兴奋的色彩。不能使人兴奋，而使人消沉或感伤的色彩称为消极性的沉静色彩。影响感情最厉害的是色相，其次是纯度，最后是明度。

1. 从色相方面分析

红、橙、黄等暖色，是最令人兴奋，带有积极性的色彩。蓝、蓝紫、蓝绿等给人感觉沉静，有时充满了消极感。

2. 从纯度方面分析

不论暖色与冷色，高纯度的色彩比低纯度的色彩刺激性强，而给人的感觉积极。其顺序为高纯度、中纯度、低纯度，暖色则随着纯度的降低而逐渐消沉，最后接近或变为无彩色而为明度条件所左右。在动画电影《玛丽和马克思》中，大量使用了棕黄色这一单色基调，但由于纯度很低，就很容易使人产生老旧和消极的感觉，如图2-25所示。

图2-25

在动画系列剧《爱，死亡与机器人》这一幕中，昏暗的室内光线降低了其场景空间色彩的明度，照度不足使色彩纯度随之衰减，场景氛围也倾向于消极，如图2-26所示。

3. 从明度方面分析

同纯度的不同明度，一般明度高的色彩比明度低的色彩刺激性大。低纯度、低明度的色彩属于沉静的，而无彩色中低明度一带则最为消极，如动画电影《攻壳机动队2：无罪》的这一幕，如图2-27所示。

图2-26

图2-27

2.4　色彩的对比

2.4.1　什么是色彩对比

色彩对比指两个以上的色彩，以空间或时间关系相比较，能比较出明确的差别时，它们的相互关系就称为色彩的对比关系，即色彩对比。对比的最大特征就是产生比较作用，甚至发生错觉。色彩间差别的大小，决定着对比的强弱，差别是对比的关键。

如图2-28所示为以明度差别为主的明度对比。我们将大小、色相等完全相同的橙色分别放在红色块和黄色块上，其产生的直观效果是红色块上的橙色偏黄，而黄色块上的橙色偏红。

两种明度不同的色彩放在一起，双方互相排斥，明度高的显得更亮，而明度低的显得更暗。再如，我们将同明度灰色块置入黑、白两色块中，黑色块中的灰色会比白色块中的灰色显得更明亮一些，如图2-29所示。

图2-28

图2-29

同样的红色放入纯度高的色块时，使整体颜色显得鲜艳，而放入纯度低的色块时则显得严肃，如图2-30所示。

在冷暖不同的两个色块内，放入同明度系数的灰色。冷色块中的灰色显得偏暖，暖色块中的灰色则偏冷，如图2-31所示。

图2-30

图2-31

还有以补色为主的补色对比，例如黄和紫是色环上成对角线的互补色，将它们并置会显得格外夺目。将同明度灰色块分别置于两色块时，它们的残像会影响灰色调，使灰色调看上去有其补色的倾向，如图2-32所示。

图2-32

每一种色彩的存在，都具有面积、形状、位置、肌理等方式。所以对比的色彩之间也存在着相应的面积比例关系，位置的远近关系，形状、肌理的异同关系。这几种存在方式及关系的变化，对不同性质与不同程度的色彩对比效果也是各异的。

2.4.2 同时对比

在同一空间、同一时间所看到的色彩对比现象叫作同时对比。具体表现为人眼同时受到色彩刺激时，色彩感觉发生相互排斥现象。刺激的结果使相邻色改变原来性质的感觉向对应方面发展。

同时对比的特征如下。

(1) 在同时对比中，两种邻接的色彩彼此影响显著，尤其是边缘。

(2) 两种对比色彩为补色关系时，两色纯度增高显得更为鲜艳，如图2-33所示。

(3) 高纯度色与低纯度色相邻接时，使高纯度色显得更鲜，低纯度色显得更灰，如图2-34所示。

图2-33

(4) 两种不同的色相相邻接，分别把各自的补色残像加给对方。如图2-35所示，两

圆心为相同颜色的灰色，但在绿色中的灰色看上去带粉调，而粉色圆圈中的灰色发绿调。

图2-34

图2-35

(5) 两色面积、纯度相差悬殊时，面积小的、纯度低的色彩将处于被诱导地位，受对方的影响大。而面积大、纯度高的色彩除在邻接的边缘有点影响外，其他基本不受影响，如图2-36所示。

(6) 无彩色与有彩色之间对比时，有彩色的色相不受影响，而无彩色(黑、白、灰)有较大的变化，使无彩色向有彩色的补色变化。

图2-36

2.4.3 连续对比

当我们先看红色色块再看黄色色块时，就会发现后看到的黄色色块偏绿，这是因为眼睛把先看色彩的补色残像加到后看物体色彩上面的缘故，如图2-37所示。这种色彩的前后对比关系，我们称之为连续对比。

连续对比的特征如下。

(1) 把先看色彩的残像加到后看色彩上面，纯度高的比纯度低的色彩影响力更强。

图2-37

(2) 如先看色彩与后看色彩恰好是互补色时，则会增加后看色彩的纯度使之更鲜艳，其影响力以红和绿为最大。

2.5 色彩对比的分类与感受

2.5.1 明度对比为主构成的色调

由于明度差别而形成的色彩对比称为明度对比。明度对比在色彩构成中占有重要位置，色彩的层次、立体感主要靠色彩的明度对比来实现。

1. 明度对比基调

以图2-38中的明度变化为例,可分成三个不同的基调:低明度基调、中明度基调、高明度基调,不同基调带给人截然不同的心理感受。

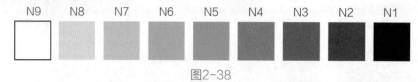

图2-38

以低明度基调(低明度色彩在画面面积上占绝对优势,即面积在70%左右时)为主构成,如图2-39所示。低明度基调给人的感觉强硬、厚重、刚毅、神秘、坚强,也可构成黑暗、阴险、哀伤等色调。

以中明度基调(中明度色彩在画面面积上占绝对优势,即面积在70%左右时)为主构成。中明度基调给人以质朴、老练、庄重、稳健、勤劳、平凡的感觉,如图2-40所示。如果运用不好也可造成呆板、贫穷、无聊的感觉。

以高明度基调(高明度色彩在画面面积上占绝对优势,即面积在70%左右时)为主构成。如图2-41所示,高明度基调使人联想到的是蓝天、碧海、清晨、溪流、花朵、女性的鲜艳服饰等。这种明亮的色调给人的感觉是轻快、柔软、明朗、娇媚、纯洁。如果应用不当也会给人感觉疲劳、冷淡、柔弱、病态。

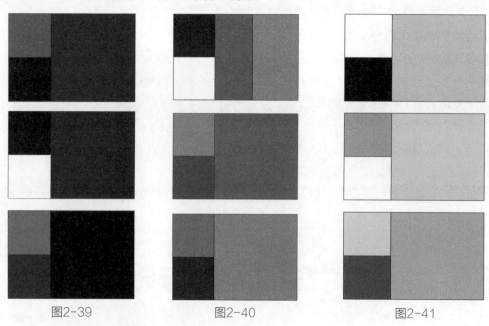

图2-39 图2-40 图2-41

2. 不同明度对比所展现的情绪

高长调:明快、舒展,如图2-42所示。

高短调:轻柔、无力,如图2-43所示。

中长调：强壮、坚硬，如图2-44所示。

图2-42

图2-43

图2-44

中短调：含蓄、内敛，如图2-45所示。

低长调：威严、坚强、雄壮，如图2-46所示。

低短调：忧郁、哀愁，如图2-47所示。

图2-45

图2-46

图2-47

中高短调：希望、惬意，如图2-48所示。

中低短调：低沉、苦楚，如图2-49所示。

中中短调：饱满、结实，如图2-50所示。

图2-48

图2-49

图2-50

案例分析：

整体色彩的明度较高，颜色鲜艳，画面看上去舒展、温暖，如图2-51所示。

由于把整体色彩的明度降低，使画面产生一种消极、老旧的悲凉感，如图2-52所示。

图2-51

3. 明度对比色调的具体应用

具体到创作的应用时，要根据表现内容的需要，明度对比恰如其分，才能取得理想的效果。

明度对比强时，给人的感觉光感强，体感强，形象的清晰程度高，锐利，明白。

图2-52

明度对比弱时，给人的感觉光感弱，体感弱，不明朗，模糊，平面感强，形象不易看清楚。

明度对比太强时，如最长调有生硬、空洞、简单化的感觉。

2.5.2 纯度对比为主构成的色调

把不同纯度的色彩相互搭配，根据纯度之间的差别，可形成不同纯度的对比关系即纯度对比。

高纯度色彩在画面面积占70%左右时构成高纯度基调，即鲜调。高纯度基调给人的感觉积极、强烈而冲动，有膨胀、外向、快乐、热闹、生机、聪明、活泼的感觉，如图2-53所示。如果运用不当也会产生残暴、恐怖、疯狂、低俗、刺激等效果。

中纯度色彩在画面面积占70%左右时构成中纯度基调，即中调。中纯度基调给人的感觉是中庸、文雅、可靠，如图2-54所示。如果在画面中加入5%左右面积的点缀色，就可取得理想的效果。

低纯度色彩在画面面积占70%左右时构成低纯度基调，即灰调。低纯度基调给人的感觉为平淡、消极、无力、陈旧，但也有自然、简朴、耐用、超俗、安静、无争、随和的感觉，如图2-55所示。如果应用不当也会引起肮脏、土气、悲观、伤神等感觉。

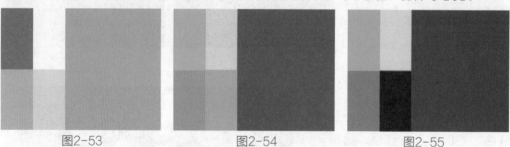

图2-53　　　　　　　图2-54　　　　　　　图2-55

在应用色彩时，单纯的纯度对比很少出现，其主要表现为包括明度、色相对比在内的以纯度为主的对比。

明度对比、色相对比、纯度对比是基本、重要的色彩对比形式。在实践中很少有单一对比形式出现，其中绝大部分是以明度、色相、纯度综合对比的形态出现。

2.5.3 色相对比为主构成的色调

由于色相之间的差别形成的对比叫作色相对比。各色相由于在色相环上的距离远近不同，形成不同的色相对比。单纯的色相对比只有在对比的色相之间明度、纯度相同时才存在。高纯度的色相之间的对比不能离开明度和纯度的差别而存在。

色相对比分为：同一色相对比，如图2-56所示；类似色相对比，如图2-57所示；对比色相对比，如图2-58所示；互补色相对比，如图2-59所示。在色相对比中，任何一个色相都可为主色相，与其他色相组成类似、对比、互补关系。

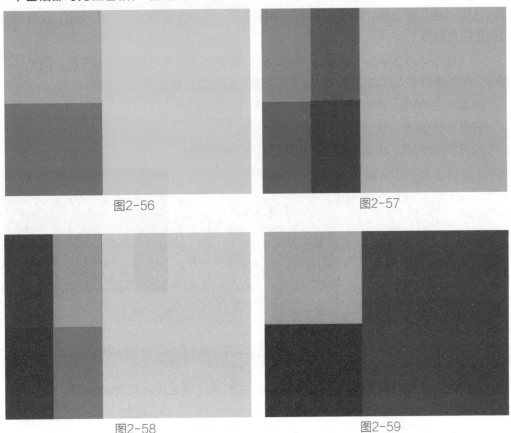

图2-56　　　　　　　　　　　　　　图2-57

图2-58　　　　　　　　　　　　　　图2-59

一般情况下在以色相对比为主构成的色调中，凡是关系清楚的搭配，都能构成美的色彩关系。类似色相对比的色相感，因色相之间含有共同的因素，比同一色相对比明显、丰富、活泼，因而既显得统一、和谐、雅致又略显变化，使之耐看。如改变类似色相的明度、纯度可构成很多优美、统一和谐的色彩关系。

在应用色相对比时，设计者必须做到先确定心目中的主色相，同时也要明确所用其他色彩与主色相是什么关系？是要表现什么内容、感情？只有搞清这些问题，才能增强构成色调的计划性与目的性，从而提高配色能力。

2.5.4　冷暖对比为主构成的色调

由于色彩感觉的冷暖差别而形成的对比叫作冷暖对比。

从色彩本身的功能来看，色彩的冷暖感觉是物理、生理、心理及色彩本身综合性因素所决定的。在色彩冷暖对比中，首先找出最暖色——橙，定为暖极。再找出最冷色——蓝，定为冷极。橙与蓝正好为一组互补色，即色相对比中的补色对比。冷暖对比是色相对比的又一种表现形式。

找出最暖色与最冷色，从色彩物理、生理、心理的角度来分，橙、红、黄为暖色；蓝、蓝绿、蓝紫为冷色。如果从对比的角度来分，凡是离暖极越近的色越暖，凡是离冷极越近的色越冷。

以冷暖对比为主构成的色调，作用人的心理感觉为：冷色基调给人寒冷、清爽、空间感，暖色基调给人的感觉热烈、热情、刺激、有力量、喜庆等。

如图2-60所示，传达出少女青涩、柔美、甜润的感觉。

如图2-61所示，传达出神秘且优雅的感觉。

如图2-62所示，传达出稳健、成熟且有活力的感觉。

图2-60　　　　　　　　　　图2-61　　　　　　　　　　图2-62

2.5.5　面积对比为主构成的色调

面积对比是指各种色彩在画面构图中所占面积比例多少而引起的明度、色相、纯度、冷暖对比。具体运用时请注意如下两点。

1. 面积相同的色彩对比

当我们将两个同形、同面积的图形涂以相同的颜色时，由于两图形的面积一样大，颜色相同，所以对比弱。而当我们将两个同形、同面积的图形涂以不同的颜色时，当双方面积在1∶1时色彩的对比效果最强，如图2-63所示。

当不同颜色的双方面积相差悬殊时，色彩的对比效果弱，如图2-64所示。

当颜色相同时，双方面积1∶1时对比效果最弱，如图2-65所示。

当颜色相同双方面积悬殊时，对比效果强，如图2-66所示。

图2-63

图2-64

图2-65

图2-66

可见面积与色彩在画面的对比中可互为弥补，相辅相成。

2. 面积不同的色彩对比

面积占绝对优势时，决定整体颜色基调。以高明度色面积占绝对优势可构成高明度基调，以中明度色面积占绝对优势可构成中明度基调，以低明度色面积占绝对优势可构成低明度基调。以高纯度色面积占绝对优势可构成鲜调，以中纯度色面积占绝对优势可构成中纯度基调，以低纯度色面积占绝对优势可构成灰调。以暖色面积占绝对优势可构成暖色调，以冷色面积占绝对优势可构成冷色调。

2.6 色彩的混合

2.6.1 色彩的正混合

正混合指色光的混合。将太阳光线引入三棱镜时，光线被分离为红、橙、黄、绿、

青、蓝、紫的光谱。同样，我们可以在实验室里把单色光混合成其他色光。可以看出色光的混合特征，两色或多色光相混，混出的新色光明度增高，明度是参加混合各色光明度之和。参加混合的色光越多，混合出的新色的明度就越高，如果把各种色光全部混合在一起则成为极强白色光。所以，人们把这种混合称为正混合或加法混合。

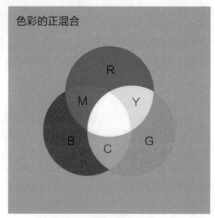

色彩的正混合

图2-67

如图2-67所示，色光混合的三原色分别是红(Red)、绿(Green)、蓝(Blue)，在三原色相交的位置，产生了新的颜色。红与蓝相交，产生品红(Magenta)；红与绿相交，产生黄色(Yellow)；蓝与绿相交，产生青色(Cyan)。而红色、绿色、蓝色三原色混合，即成为白色光。在色光混合中，这三种新产生出来的颜色，就是色光三原色的互补色，红色的互补色是青色，绿色的互补色是品红，蓝色的互补色是黄色。

计算机显示器的色彩是通过荧光屏的磷光片发出的色光正混合叠加出来的，它能够显示出百万种色彩，其三原色是红(Red)、绿(Green)、蓝(Blue)，所以称为RGB模式。

2.6.2　色彩的负混合

负混合指色素的混合，是明度降低的减光现象，所以叫负混合或减法混合，如图2-68所示。颜料、染料、涂料等色素的性质与光谱上的单色光不同，属于物体色的复色光，色料不同，吸收色光的波长与亮度的能力也不同。色料混合之后形成的新色料，一般都能增强吸光的能力，削弱反光的亮度。其特点是混合后明度、颜料的混合，最后趋向黑灰色，所得亮度为相混各色的平均值。

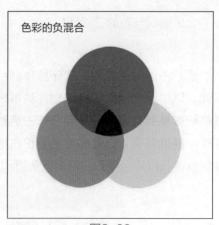

色彩的负混合

图2-68

将色相环上任意位置的两色想混，其混合的结果均为相混两色的中间色。两色相距较近时，混出的色纯度降低得少；两色相距远时，混出的色纯度降低得多。若两色为相距最远的互补色时，混出的新色纯度消失，明度降低为黑灰色。

因此要混合出纯度较高的新色彩，一定要选择在色环上距离较近的色，如用黄绿和蓝绿混出的绿色，一定比用黄色和蓝色混出的绿色的纯度高。由于各色料本质的不同及混合时分量的误差都会影响混色的结果。

在理论上，将品红(Magenta)、黄色(Yellow)、青色(Cyan)三种色素均匀混合时，三种色光将全部吸收，产生黑色，但在实际操作中，因色料含有杂质而形成棕褐色，所以加入了黑色颜料(Black)，从而形成CMYK色彩模式(这是计算机平面设计的专用色彩模式，在印前处理中有着重要的作用，是四色印刷的基础)。

2.6.3 色彩的中性混合

色彩的中性混合包括回旋板的混合方法与空间混合两个部分。

1. 回旋板的混色

回旋板的混色(又称平均混合)属于颜料的反射现象，如图2-69所示。例如把红色和蓝色按一定的比例涂在回旋板上，以每秒40～50次以上的速度旋转则显出红紫灰色。可是如果我们把红和蓝两色光用加法混合则成为淡紫红色光，明度提高。把红和蓝颜料用减法混合，则成为暗紫红色，明度降低。通过以上不同方法的混合对比，发现用回旋板的方法混合出的色彩其明度基本为参加混合色彩明度的平均值，所以把这种混合方法叫作中性混合。回旋板的中性混合实际是视网膜上的混合。正如上面的例子，由于红、蓝两色经回旋板快速旋转使红、蓝二色反复刺激视网膜同一部位，红、蓝，红、蓝，交替而连续不断，因此在视网膜上发生红、蓝两色光混合而产生红紫灰色的感觉。

图2-69

2. 空间混合

由于空间距离和视觉生理的限制，眼睛辨别不出过小或过远物象的细节，于是我们的大脑把各不相同的色块感受成一个新的色彩。空间混合(又称并置混合)，是利用色点、色块并列在一起，通过空间和视觉生理混合以获得所需的色彩效果的一种方法。

例如，橙色不一定要用红色和黄色调和获得，而可以用极小的红色点、黄色点紧密

地排列在一起，在一定的距离看起来混合成为橙色。用并置方法所取得的色彩，比之于一般颜色调和所得的色彩有跳跃、颤动的效果，比较适合表现阳光下光色绚丽的景象和朦胧的空气感。在印象主义绘画中，色彩的并置混合最为常见。如图2-70所示为保罗·希涅克1909年创作的布面油画《阿维尼翁宫》。

图2-70

当我们完整地欣赏作品时，全图的色彩效果和谐、靓丽，过渡柔和。但当我们放大画面局部图时，可看到印象派绘画技法中标志性的"点绘"方式，如图2-71所示。这些色块之间并不能相互融合，而是各自独立的关系，但当我们再度推远观察作品时，这些颜色就仿佛交融在一起，完成了色彩的流畅衔接。

在动画影片当中，色彩的空间混合不仅带来了流畅绚烂的视觉效果，以及令人窒息的美感，也给动画片带来了更多风格化的可能。在动画电影《依巴拉度：时间篇》中，画家井上直久用自己的想象力创造了这个奇幻的色彩视界，如图2-72至图2-74所示。

图2-71

图2-72

图2-73

图2-74

第 3 章

色彩情绪与色彩性格

- 色彩的情绪与联想
- 不同色相的情绪及联想
- 客观色彩与主观色彩
- 色彩与文化现象

艺术家毕加索曾经说过："色彩，犹如人的面孔，饱含情感的变化。"除去地域与文化差异的影响，色彩的心理感受具有较为普遍的意义。颜色红色区域的光谱被称为暖色，包括红色、橙色、黄色。这些温暖的颜色既可使人类感觉温暖和舒适，又可以让人联想到愤怒与敌意。颜色光谱的蓝端区域被称为冷色，包括蓝色、紫色和绿色。这些颜色常常被描述为平静，但也可以使人们联想到悲伤、冷漠与失落等感觉。

3.1 色彩的情绪与联想

在人类发展的过程中，人类对于色彩的认知因文化、地域和国家不同而产生区别，其中最接近的色彩认知均来源于对自然界物象与现象的经验，而最迥异的色彩认知则来自于文化和风俗。事实上，在漫长的色彩学发展史上，人类已经对色彩进行了科学的总结。色彩具备的性格特征也日益被人们使用在各个领域当中。人们在长期的活动积累中早已将色彩的性情符号化，人们甚至可以根据他们看到的不同色相，轻松地判断其传达出何种情绪。而在影视、动画中，用单一色相去传达情感或刻画气氛，往往是不切实际的，而经过科学搭配的色彩组合，却可以提供给影视艺术的色彩设计师们更多的选择。在实际影像画面中，色彩除了纯色混色外，还有更多的选择，如对比、排列、组合等，这些需要配合色彩的基色、面积比例、色调安排等综合应用。

色彩的联想是通过过去的经验、记忆或知识而取得的，如人们看到白色就会联想到洁白的雪花，看到蓝色会联想到海洋，看到绿色会联想到森林等。这些亘古不变的自然景象，使该色相自然而然变成了该事物的象征。色彩的联想可分为具体的联想与抽象的联想，而这些色彩所带来的联想，经人们的总结、归纳，甚至是反复使用之后，几乎固定成了这些色彩所专有的表情。对动画艺术从业者而言，熟知和活用色彩的联想，就显得十分必要了。

3.1.1 色彩的具体联想

当我们看到某种色彩或色彩组合时，通常会使我们联想起与其色相相近或相似的具象物体，我们将这一过程称为色彩的具体联想。

例如，红色可使人联想到如血液、火焰、晚霞、旗帜等具体物象；橙色可使人联想到如柑橘、灯光、蜂蜜、秋叶等具体物象；黄色可使人联想到如日光、柠檬、野花等具体物象；绿色可使人联想到如森林、草地、树叶等具体物象；蓝色可使人联想到如大海、碧空等具体物象；紫色可使人联想到如葡萄、紫罗兰、薰衣草等具体物象；黑色可使人联想到如夜晚、墨汁、煤炭等具体物象；白色可使人联想到如雪、云、和平鸽、面粉、棉花糖等具体物象；灰色可使人联想到如乌云、烟灰等具体物象。

3.1.2 色彩的抽象联想

当我们从外界获得某种色彩感知时，我们并没有将这种色彩转化为对应的具体物象，而是将这种色彩感知移情，产生一种对应的心理体验，或产生某种情绪化的感受，我们将这一过程称为色彩的抽象联想。

红色可以使人产生如活力、热情、激动、兴奋、危险等抽象联想；橙色可使人产生如快乐、温暖、和谐、明快等抽象联想；黄色可以使人产生如光明、希望、快乐、谎言等抽象联想；绿色可以使人产生如和平、宁静、生机、安全、新鲜、生命等抽象联想；蓝色可使人产生如理智、清醒、宁静、悠远、自由等抽象联想；紫色可使人产生如优雅、高贵、神秘、妖娆、魅惑、怀疑等抽象联想；黑色可使人产生如坚强、严肃、桎梏、死亡、无情、恐怖等抽象联想；白色可使人产生如光明、冰冷、清静、圣洁、高傲、凄凉等抽象联想；灰色可使人产生如谦逊、冷静、理智、中庸、平凡、失意等抽象联想。

3.2 不同色相的情绪及联想

3.2.1 红色

红色注目性高，刺激作用大，人们称之为"火与血"的色彩，可以对人的视觉产生强烈的刺激，对人的心理产生巨大的鼓舞作用，如图3-1所示。

图3-1

(1) 红色纯色的情绪及联想：热情、活泼、热闹、艳丽、幸福、吉祥、革命、公正、喜气洋洋，同时也给人以恐怖的心理。

(2) 其纯色加白的情绪及联想：圆满、健康、温和、愉快、甜蜜、优美、幼稚、娇柔等。

(3) 其纯色加黑的情绪及联想：枯萎、固执、孤僻、憔悴、烦恼、不安、独断等。

(4) 其纯色加灰的情绪及联想：烦闷、哀伤、忧郁、阴森、寂寞等。

3.2.2 橙色

橙色的视觉刺激作用虽然不及红色，但它的视认性和注目性也很高，橙色既有红色的热情，又饱含黄色的光明与活泼，所以橙色很容易使人产生温暖的感觉，如图3-2所示。

(1) 橙色纯色的情绪及联想：光明、温暖、华丽、甜蜜、喜欢、兴奋、冲动、力量充沛、食欲感。同时也给人以暴躁、嫉妒、疑惑、悲伤等感觉。

(2) 其纯色加白的情绪及联想：细嫩、温馨、暖和、柔润、细心、轻巧、慈祥等。

图3-2

(3) 其纯色加黑的情绪及联想：沉着、安定、情深、悲观、拘谨等。

(4) 其纯色加灰的情绪及联想：沙滩、故土、灰心、老去等。

3.2.3 黄色

黄色在有彩色的纯色中明度最高，给人以光明、迅速、活泼、轻快的感觉，如图3-3所示。

(1) 黄色纯色的情绪及联想：轻盈、明朗、快活、自信、希望、高贵、贵重、进取向上、富于心计、警惕、注意、猜疑等。

(2) 其纯色加白的情绪及联想：单薄、娇嫩、可爱、幼稚不高尚、无诚意等。

图3-3

(3) 其纯色加黑的情绪及联想：没希望、多变、贫穷、粗俗、秘密等。

(4) 其纯色加灰的情绪及联想：不健康、没精神、低贱、陈旧等。

3.2.4 黄绿色

黄绿色是黄色和绿色的中间色，由于在日常生活中黄绿色并不突出，所以易被人们所忽视，有很多色彩心理的研究把黄绿与绿色合并，如图3-4所示。

(1) 黄绿色纯色的情绪及联想：幼芽、新鲜、春天、清香、纯真、无邪、活力、含蓄、新生、有朝气、欣欣向荣、生命、无知等。

(2) 其纯色加白的情绪及联想：清脆、爽口、芳香、嫩苗、明快等。

(3) 其纯色加黑的情绪及联想：苦涩、腐败、忧愁、怪异、恶臭、有毒等。

图3-4

(4) 其纯色加灰的情绪及联想：不新鲜、温湿、俗气、迷惑、泄气、乏味等。

3.2.5　绿色

绿色是植物的色彩，明视度不高，刺激性不大，对生理作用和心理作用都极为温和，给人以宁静、休闲的感觉，如图3-5所示。

(1) 绿色纯色的情绪及联想：草木、自然、新鲜、平静、安逸、安心、安慰、和平、开朗、明确、信任、公平、理智、保障等。

(2) 其纯色加白的情绪及联想：爽快、清淡、宁静、舒畅、轻浮等。

(3) 其纯色加黑的情绪及联想：安稳、沉默、刻苦、安全、可靠、理想、自私等。

图3-5

(4) 其纯色加灰的情绪及联想：湿气、倒霉、腐朽等。

3.2.6　青色

青色的明视度及注目性基本与绿色相同，只是比绿色显得更冷静，其他给人的心理感觉与绿色相似，如图3-6所示。

(1) 青色纯色的情绪及联想：深谷、清泉、深海、浓郁、茂盛、凉爽、深远、沉重、安宁、静谧、平稳等。

(2) 其纯色加白的情绪及联想：淡漠、高洁、秀气等。

(3) 其纯色加黑的情绪及联想：顽强、冷硬、湿滑、庄严等。

图3-6

(4) 其纯色加灰的情绪及联想：灰心、衰退、腐败等。

3.2.7　蓝色

蓝色的注目性和视认性都不太高，但在自然界中如天空、海洋均为蓝色，所占面积相当大，蓝色给人冷静、智慧、深远的感觉，如图3-7所示。

(1) 蓝色纯色的情绪及联想：天空、水面、沉静、理智、高深、冷酷、寒冷、遥远、无限、永恒、透明、沉思、简单、忧郁等。

(2) 其纯色加白的情绪及联想：清淡、聪明、伶俐、

图3-7

高雅、轻柔、无趣等。

(3) 其纯色加黑的情绪及联想：神秘、沉重、悲观、幽深、孤僻等。

(4) 其纯色加灰的情绪及联想：可怜、笨拙、压力、贫困、沮丧等。

3.2.8　蓝紫色

蓝紫色与黄色的刺激相反，是明度很低的色彩，所以纯度效果显不出力量，注目性较差，明视度必须靠背景的衬托，给人收缩、后退的感觉，如图3-8所示。

图3-8

(1) 蓝紫色纯色的情绪及联想：深远、崇高、珍贵、凄凉、残酷、秘密、神奇、恐惧、幽灵、阴险、地狱、孤独、严厉、凶猛、幻觉等。

(2) 其纯色加白的情绪及联想：迷惑、妖媚、幻梦、幽静、离别、谦让等。

(3) 其纯色加黑的情绪及联想：寒夜、固执、阴森、邪恶、无情、狠毒、永恒等。

(4) 其纯色加灰的情绪及联想：麻烦、讨厌、不幸、老成、消沉、自卑等。

3.2.9　紫色

紫色因与夜空、阴影相联系，所以富有神秘感。紫色易引起人们心理上的忧郁和不安，但又给人以高贵、庄严之感，所以较受女性的喜爱，如图3-9所示。

(1) 紫色纯色的情绪及联想：朝霞、紫云、紫气、舞厅、咖啡厅、优美、优雅、高贵、娇媚、温柔、昂贵、自傲、美梦、虚幻、魅力、虔诚等。

(2) 其纯色加白的情绪及联想：女性化、清雅、含蓄、清秀、娇气、羞涩等。

图3-9

(3) 其纯色加黑的情绪及联想：渴望、虚伪、失去信心等。

(4) 其纯色加灰的情绪及联想：回忆、腐烂、衰老、忏悔、矛盾、枯朽等。

3.2.10　品红色

品红色泛指含有紫色调的红色，视认性、注目性及冷暖程度介于红色和紫色之间，比较受人们的喜爱，如图3-10所示。

(1) 品红色纯色的情绪及联想：温暖、热情、浪漫、娇艳、华贵、富丽堂皇、甜蜜、开放、大胆、享受等。

（2）其纯色加白的情绪及联想：文雅、秀气、细嫩、柔情、美丽、美梦、喜欢、甜美、轻浮等。

（3）其纯色加黑的情绪及联想：野性的、有毒的、灾祸、自私等。

（4）其纯色加灰的情绪及联想：沉醉、厚重、凝练、浮夸、造作等。

图3-10

3.2.11 白色

白色为不含纯度的色，除因明度高而感觉冷外基本为中性色，明视度及注目性都相当高，由于白色为全色相，能满足视觉的生理要求，与其他色彩混合均能取得很好的效果，如图3-11所示。

白色的情绪及联想：洁白、明快、清白、纯粹、真理、朴素、神圣、正义感、光明、失败等。

图3-11

3.2.12 黑色

黑色为全色相，也是没有纯度的色，与白色相比给人以暖的感觉，黑色在心理感受上是一个很特殊的色，它本身无刺激性，但是与其他色配合能增加刺激，黑色是消极色，所以单独使用时嗜好率低，与其他色彩配合均能取得很好的效果，如图3-12所示。

黑色的情绪及联想：坚硬、沉默、刚正、铁面无私、忠义、绝望、悲哀、严肃、死亡、恐怖、黑暗、葬礼、罪恶等。

图3-12

3.2.13 灰色

灰色为全色相，也是没有纯度的中性色，完全是一种被动性的色，由于视觉最适应看配色的总和为中性灰色，所以灰色是最值得重视的色，它的视认性、注目性都很低。所以很少单独使用，但灰色很顺从，与其他色彩配合可取得很好的效果，如图3-13所示。

图3-13

灰色的情绪及联想：阴天、灰尘、阴影、烟幕、乌云、浓雾、谦虚、平凡、无聊、随意、悲观、颓丧、暧昧、死气沉沉、顺从、中庸等。

3.3　客观色彩与主观色彩

3.3.1　客观色彩

通常动画作品中的色彩有两种表现形式。一是客观色彩，即对现实事物的还原。这是动画色彩最基本的功能——客观色彩再现现实生活。客观色彩的目的是为了营造出符合观众日常生活中的色彩常识，或符合多数观众审美逻辑与审美期待的色彩方案，使现实时空与艺术时空之间的界限变得模糊，确保电影时空的"假定性"为观众所接受。

3.3.2　主观色彩

色彩的另一种表现形式是主观色彩，即动画创作者为了表现特定的审美内涵与艺术观念，使色彩超越表征现实的功能，被赋予了某些抽象的概念和象征性意义。动画作品中大都具有很强的主观色彩，可以直接影响动画作品的形式风格、美学特征与艺术深度。主观色彩的设置不但决定了作品的整体气质，还在细节上不断帮助观者完成情感的体验和对作品主题的理解。

但影视和动画作品中的色彩关系都不具备绝对意义上的真实性和客观性，因为导演风格和作品主题是影视、动画场景色彩设计的核心和依据。主观色彩的应用在场景设计中体现为：使自然界中的色彩和人类对色彩的心理理解上升为可以被运用的、具有倾向性和造型功能的工具。主观色彩具有如下特点。

1. 情绪主观色彩

所谓情绪主观色彩，在实际使用时，常逆向于正常视觉经验对色彩的理解，使某一客观色彩感觉产生另一种截然不同的表意现象。有趣的是，虽然这种处理的效果十分感性化和情绪化，但这种处理本身绝对基于完全理性的考虑。

影视或动画作品中的色彩处除了服务于整体情境之外，也经常紧紧围绕角色的心理状态进行描写，往往是伴随叙事的发展在特定情况下产生的、针对角色状态和情绪的色彩设置。这种方式可以使角色情绪牵动着观众的感知情绪，继而发生有效的情绪共鸣。

以动画电影《千与千寻》为例，如图3-14所示为影片的开场部分，千寻和父母意外走到了通向另一个奇幻世界的入口。这一画面在颜色上用暗红色包围了绿色，而冷色本

身容易带来后退感，所以从视觉上强调了安全感的远离，表现出千寻恐惧的感觉。

随着千寻一家人通过隧道，风景突然改变，色彩明度上使用了高短调，颜色上运用了清新的蓝色，给人宁静和安全感，从而让大家感受到千寻的恐惧感消失，如图3-15所示。

图3-14　　　　　　　　　　　　　　　图3-15

当千寻发现父母因误食食物而被变形之后的这一段情节中，低明度、低纯度的用色使气氛从奇怪、诡异转向恐怖，从而使观众感受到角色的恐惧，如图3-16所示。

图3-16

当千寻营救河神时，画面整体上用了明亮的黄色和绿色加以配合，为了强调她的信心、决心和努力，同时也从色彩上预示着"营救"事件得以成功，如图3-17所示。

图3-17

故事最终，千寻解决了问题，营救了父母，又重新走上返回正常世界的路，此时画面色彩又重新回归到影片伊始的色彩和明度标准，如图3-18所示。

2. 艺术主观色彩

一些作品为了突出导演的风格和创作者的个人观念，往往夸张地应用色彩，或者应用自己长期钟情的色彩，从而达到一种异于平常的艺术处理效果，体现出创作者独特的审美情趣和鲜明的个人特征。

图3-18

在动画电影《僵尸新娘》中，当死去的亡魂们回到人间，为了渲染气氛，特意采用了绿色作为整体场面的主要色调，如图3-19所示。再如动画电影《鬼妈妈》的开篇，用绿色系诠释了怪异娃娃的完整制作过程，如图3-20所示。

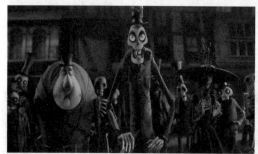

图3-19

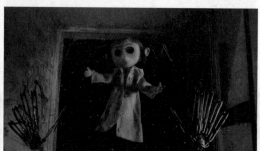

图3-20

3.4 色彩与文化现象

纵观人类文明的发展史，我们不难发现，色彩一直和世界文明相伴而行。它的发展过程不仅影响了人类的绘画发展史，而且影响了人类的艺术发展史，更在日益发展的人类文明中，和不同地域、时代的社会体制、政治、经济、科技、文化、教育、宗教等紧密相连，形成了纷繁复杂的色彩审美活动和色彩价值体现。随着文明的步伐，色彩在不同的领域扮演着不同的角色，并不断丰富其内容、开拓其领域，成为世界文明的不可或缺的构成形态之一。

3.4.1 色彩的地域表现

在东方或西方，由于受不同的地理环境、民族性格、风俗习惯的影响，不同的国家，甚至同一国家不同地域的人们，对于色彩的需求和理解也往往不同。在长久演变的过程中，不同地域的人对于色彩的认知也发生了变化。一方面色彩的认知来源于对自然界物象与现象的经验；而另一方面则是以风俗化为基础逐渐形成的世俗印象。

人会把从自然经验中获得的色彩认知，与自我感受相比较，从中获取意义相近的体验，再从理解上把两者的共性放大，进而得到感受与经验的统一，并最终形成从物象转化到感受的抽象认知。

1.黄色

黄色在经验中产生的象征意义是积极的，人们通常把太阳与强烈耀眼的阳光联系在一起，也会把秋天树叶的色泽与丰收进行意识上的衔接，用于理解黄色带来的象征意味，这样获得的经验就会是"乐观""明朗""热情""轻松""快乐"和"收获"。本来无色的阳光，由于反射的作用，让人产生黄色的色彩感觉。同时，由于"明亮的光线"和"轻柔的质感"往往令人产生相似的感受体验，而黄色的视觉重量感很小，所以人们常把黄色和白色都作为对于"光"的理解。具体应用在色彩上，当黄色和蓝色、粉红色、橙色或白色组合在一起时，就会把这种积极感夸张。所以黄色经过上述从"体验"到"经验"，再到"认知"的过程后，就变成了约定俗成的、最为大众化的黄色色彩认知。

但作为风俗化的世俗印象则不同，在西方，黄色是容易让人联想到烦恼的色彩。在中世纪，黄色是受社会排斥人群的颜色。例如在一些地区，犯错误的人被要求在自己的衣服上缝上黄色布片。

在西方，黄色也代表卑鄙、猜忌、吝啬、嫉妒、怯懦和背叛。如图3-21所示为意大利画家乔托·迪·邦多内创作的《犹大之吻》。"犹大之吻"用于说明一个背叛朋友而又假装十分亲热的叛徒嘴脸，比喻自私、卑鄙、背叛和变节行为。而这幅画中的犹大，就身穿一件黄色的袍子，伸出手来，贪婪地将耶稣包裹在他的黄袍之内。电影《原罪》的基调均以黄色系为主基调，以此方式强调了黄色带来的抽象罪孽感。

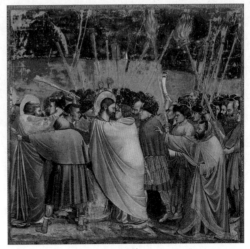

图3-21

而在中国，黄色却有完全相反的意义，尤其是在古代，黄色是一种极富荣誉的贵族色彩，象征着智慧、荣耀和无上的权力。在古时候，中国人认为自己的国家是世界的中心，黄色在"东""西""南""北""中"五个方位中代表"中央位置"和"高度集权"。同时，黄色在色彩上与曾作为货币的铜，以及昂贵的黄金十分相似，所以黄色又代表皇之尊者，是封建帝王的专用色。从龙袍、奏折、文玩器物，到宫殿陈设，黄色被皇家大量且广泛应用。

在中国的美术片中，不乏由传统民间故事改编的动画片。例如，上海美术电影制片

厂于1961—1964年制作的一部彩色长片动画《大闹天宫》，是根据中国神怪小说《西游记》中的章回改编而来。该片中的很多色彩设定参照了中国传统文化中对色彩的理解，如图3-22所示。而由上海美术电影制片厂出品的动画长片《天书奇谭》就是根据长篇神魔小说《平妖传》中的部分章节改编而来。在其人物设定中，黄色也是最常用的色彩之一，如图3-23和图3-24所示。

图3-22

图3-23

图3-24

所以在中国传统的色彩象征中，黄色已经成为一个符号，代表正面积极的意义，不论皇宫殿宇或是佛寺道观，均用大量的黄色系进行装潢，象征权威、尊贵和智慧。

2. 绿色

绿色也是大自然中最常见的色彩，从原始森林到花园草坪，地表各种植被都以绿色为主色。植物总是向着光线生长，受光合作用而释放氧气，产生净化空气的效果，夏天枝繁叶茂的树木总是比冬日光秃、干瘪的树枝显得鲜活，充满生命力。所以，绿色象征生命力的观念，源于人们对植物生长经验的认知。

在古罗马或古埃及，人们常把"绿"和"繁荣"联系在一起。古埃及神话中的神灵奥西里斯是古埃及神话中的九大神明之一，如图3-25所示。传说奥西里斯生前是一个开明的国王，死后是地界主宰和死亡判官，他通体绿色，是复活、降雨和植物之神，也被称为"丰饶之神"。

在中世纪的欧洲，绿色是象征处于萌芽阶段的爱情，因为人们相信爱情像种子一样可以生根、发芽和成长。然而，在西方绿色也是有毒及毒物的代名词，原因很简单，在中古时期的欧洲，植物至少占据了毒药界的半壁江山。古代欧洲被毒死的人中，最著名的一个莫过于苏格拉底。油画《苏格拉底之死》即描绘了这个情节，如图3-26所示。在柏拉图的描述中，苏格拉底在行刑之时，毫无畏惧地饮下一杯由"毒参"制成的毒药，然后毒性从腿部开始发作，逐渐向上蔓延，并最终夺走了他的生命。

图3-25

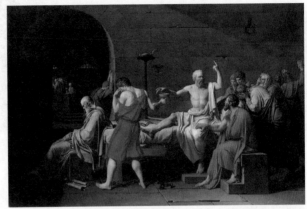

图3-26

　　如图3-27所示为动画电影《凯尔经的秘密》中药物炼制的画面，而这些"药物"就采用了鲜明的绿色。

　　由于毒药的恐怖属性，人们也将与此相关的神话传说中的魔鬼，或长有毒牙的恶龙联系在一起，如图3-28所示为油画作品《圣安东尼的折磨》。

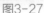

图3-27

图3-28

　　在很多西方的油画作品中，我们都可以看到绿色的魔鬼或恶龙的形象。最典型的是描述"圣乔治与龙"的题材油画，圣乔治与恶龙的故事源于《圣经》，也是古代欧洲油画常用的题材之一。从中世纪到文艺复兴时期，都有相应内容题材的油画作品。如意大利画家保罗·乌切洛就多次创作了此题材的油画，如图3-29和图3-30所示。

图3-29

图3-30

3.4.2　色彩的时代特征

　　色彩的感受和取义不是一成不变的，不同的时代对于相同的色彩，从理解到使用，都可能出现完全不同的结果。其原因不再因为自然经验的获取，而更多源于社会经济、文化发展和世俗观念的改变。从这个角度来说，色彩的应用与时代的变化息息相关，随着时代的变更和人们需求的变化而改变。

　　以黑色为例，毫无疑问黑色作为无彩色系，有着其他颜色无法比拟的、独一无二的象征意义。"黑暗""神秘""恐惧"是任意时刻再正常不过的对"黑色"的自然联想。当没有光线时，人即使在熟悉的环境内，也会产生恐惧，而黑色的自然经验莫过于此。同时，任何生命在死亡后，都会慢慢腐败，最终消亡，这种变为虚无和死亡带来的恐惧，也多用黑色予以表现。所以，早在古代欧洲黑色就被引申为"哀悼的色彩"，直到今天黑色丧服也十分常见。西方传说故事中的吸血鬼形象就是身着黑色的服装，如动画电影《精灵旅社2》中的角色造型，如图3-31所示。此外，黑色也是传达负面情感的颜色，西方常把黑色和"压抑""失败""不祥"联想到一起，如黑色的猫、乌鸦会被认为是不吉利的预兆。

　　但是在西方，黑色也是神职人员服装中最常见的色彩，如影视作品中常见的牧师长袍、衬衫式牧师服等，如图3-32所示。

　　如今，当我们谈论婚纱，人们会下意识地认为婚纱的颜色应该是白色的，但在19世纪以前，人们不会为婚礼特意置办白色婚纱，而是穿自己最漂亮的衣服，其颜色往往也不是白色。所以，之前在婚礼上身着黑色婚纱并不稀奇。直到1840年，英国维多利亚女王穿白色丝绸婚纱嫁给阿尔伯特亲王时，才兴起了白色婚纱，意寓纯洁的颜色开始在婚礼场合中流行开来。

图3-31

图3-32

　　19世纪，德国人发现了苯胺染料，这种合成染料很快排挤了天然染料"红色茜草"。黑色的服装开始受到人们越来越多的喜爱，尤其在靛蓝被运到欧洲后，人们在染成黑色的布料上加入靛蓝，会得到非常惊艳的黑色。随着美洲大陆的发现，"洋苏木"作为美洲的特有植物，可以染出在当时被认为最亮丽的黑色。随着时代的变迁，黑色脱离了曾经的定义，在时装上，黑色将高贵和优雅表现得淋漓尽致，渐渐成了"高贵"的色彩，如油画《某夫人》《手持玫瑰的女士》中，黑色长裙衬托出女性的优雅高贵，如图3-33和图3-34所示。

图3-33

图3-34

1926年，可可·香奈儿女士设计的一款黑色小礼服问世，轰动整个时尚界。时至今日，"小黑裙"已经成为最经典的女性着装之一。著名影星奥黛丽·赫本在1961年的电影《蒂凡尼的早餐》中所穿的GIVENCHY小黑裙被评为史上最令人难忘的小黑裙，如图3-35所示。这条出自法国著名设计大师纪梵希之手的黑裙，在电影上映后成了"世界上最著名的黑裙"之一。

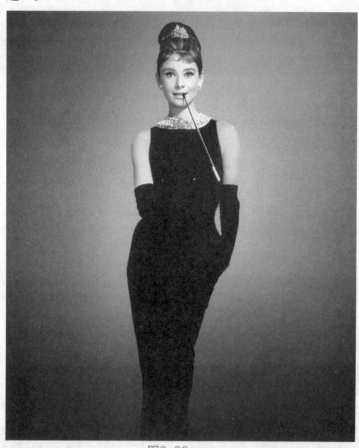

图3-35

第 4 章
色彩在影视动画中的应用

- 辅助造型
- 刻画人物的性格和心理
- 渲染特定的环境和气氛
- 象征与暗示
- 协调作品的叙事节奏
- 构成作品的总基调传达作者的观念
- 控制画面的美学特征,决定整体风格

4.1 辅助造型

影视和动画作品中的色彩运用区别于绘画或其他艺术形式，因为影视与动画的表现基于画面的不断变换，充满流动性和变化性。影视与动画创作中的色彩运用不仅为了表现真实感，更是一个特殊的艺术表现手段。

色彩的首要表现功能是用于辅助造型，在电影、电视和动画中，不论场景空间或道具材质，还是各类人物角色，都要有造型方面的强烈支持，才能将性格、情绪、状态、环境表现得淋漓尽致。对色彩的设计都会首先服务于造型，色彩浓烈或淡薄、浑厚或孱弱、色调积极或消极、着色面积大还是小、色相鲜艳还是灰暗等，都对造型是否完整确立起着十分重要的作用。色彩在辅助造型方面的具体应用体现在角色色彩设计、道具色彩设计、场景陈设色彩设计等环节。

4.1.1 角色色彩

1. 角色设计的基本概念

角色设计又称为人物设计、人物设定等，是动画前期制作环节的重要组成部分，其主要任务是负责设计动画中全部角色的造型、服饰等动作特征及外貌特征。角色造型不仅指人物造型，动画天马行空的想象让很多现实生活中的无生命体具备了人的情感，如动画电影《美女与野兽》中的茶壶与烛台，如图4-1所示。

图4-1

动画也可赋予动物人类的感情活动与心理状态，如动画电影《狮子王》和《海底总动员》，如图4-2和图4-3所示。

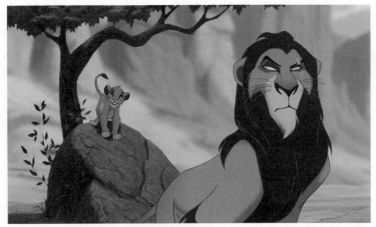

图4-2

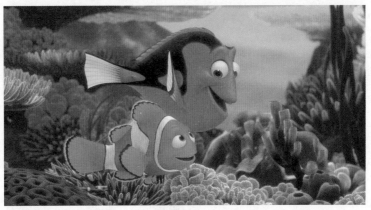

图4-3

　　另外，动画作品也可创造现实生活中不存在的各种生命体，它们或由机械组成，或来自宇宙，或是长相奇特的生物，总之动画的角色千变万化，充满了各种可能性，如图4-4所示。

图4-4

在设计人物时，角色设计师将每个角色的全身正面、侧面和背面图(三视图)，按照比例关系画出。同时配以角色动作效果图，如不同的表情、不同的服装、不同的择色范围，以及所使用的道具等，如图4-5和图4-6所示。

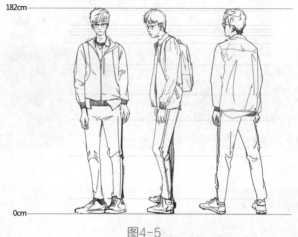

图4-5

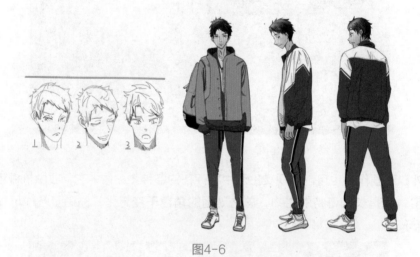

图4-6

2. 动漫角色的造型类型

(1) 人形与类人形形态：角色外形为人类或非常接近人类，穿着打扮、肌肉骨骼分布采用人类的结构特征，整体效果十分接近人。如电影《机械姬》中的角色，是由Karlsimon创作的角色概念图，如图4-7所示。

(2) 泛类人形态：姿态模拟人的直立形态，但面貌特征，如五官、颅形、手脚、躯干等具体部位，会杂糅着其他生物或机械的形态特征。如图4-8所示为动画电影《千与千寻》中油屋内的生物。

图4-7

图4-8

(3) 拟生形态: 外形与人类形象毫无关联, 生物特征强烈, 造型设计灵感取材多样。如外星生物、昆虫、怪兽等科幻或魔幻题材中的形象等。如动画电影《龙猫》中的猫巴士, 如图4-9所示。

图4-9

3. 角色色彩设计的要点

1) 色彩设计要符合动画作品受众群的欣赏特点

如动画片《樱桃小丸子》, 最初是由日本漫画家樱桃子创作的漫画作品, 于1986年

在少女漫画杂志*Ribon*上开始连载，单行本由集英社出版，后来改编成动画、游戏、电视剧。其故事围绕小丸子及其家人和同学展开，有关于亲情、友情或日常生活中的一些事情，令人回想起童年时代的纯真与稚气。该动画片问世后，仍然保持了清新、纯真的择色风格，剧中小丸子与其他角色以高明度、高纯度、高饱和度及少女色系作为颜色的选择范围，给人留下了十分深刻的印象，如图4-10所示。

图4-10

而动画电影《攻壳机动队》改编自士郎正宗的同名科幻漫画。因其主题的哲学性、题材及情节的特殊化，使该影片的受众群体多以青年到成年为主。在角色造型及用色上，更偏向沉重感、机械感与科技感，如图4-11所示。

2) 色彩设计要符合角色的年龄、外形、性格以及生存环境

如在拟生形态的色彩设计上要注意符合其生理结构。因设计怪兽不是凭空想象，灵感均来源于真实世界的生物，如四足动物、昆虫、鱼类等动物，其生理构造都有着固定的规

图4-11

律和特点。成功的怪物设计必然是架构在对真实动物有着深入了解的基础之上的，充分利用真实生物的有趣特征，是设计拟生形态的重要条件。各种现实存在的自然界生物的

色彩搭配，是我们对拟生形态进行色彩设计最大的灵感来源。如图4-12和图4-13所示的两个角色，分别出自电影《神奇动物在哪里》和《银河护卫队2》中，其造型灵感均源于植物。一个角色是拟生形态，所以用色方面采用了植物的颜色。另一个角色是泛类人形态，也是片中的主要角色之一，所以除了在颜色上遵循树木的色彩与质感外，还特意设定棕红色的瞳孔颜色以协调同色系的服装及道具。

图4-12

图4-13

3) 色彩设计要匹配戏剧需要

大多数动画或影视作品中的造型并非一成不变。在一个戏剧情节中，很多角色均有"蜕变"的过程。不仅角色造型要根据戏剧情节的设置发生改变，其色彩设计也需要根据剧情转折与戏剧冲突的需要而发生变化。如图4-14所示为电影《头号玩家》中男主角在游戏内外的不同造型及用色。男主角韦德·沃兹在游戏中化身帕西法尔时，身材消瘦，长相俊俏，相应的服装与道具从造型到色彩的设计也千变万化、出尽风头。

图4-14

而男主角在现实生活中的造型却看上去十分平凡：平庸的五官、普通的身材、简单的服装、单调的配色，如图4-15所示。导演正是利用这种游戏内外的造型差异，通过整个影片成功地塑造出看似平凡无奇的主角，却拥有着正直、善良、强大内心和惊人的人格魅力。

图4-15

4）作业展示与分析

在学生的作业中，色彩设计被用于同一人物的造型与色彩设定。如图4-16和图4-17所示为学生动画作品中的主角，由于角色为男性，故事是科幻题材，所以在用色上选择蓝绿色系作为服装主要颜色。从设定中可见有两套服装和多套角色不同着装的姿态造型，以及表情特色设定。

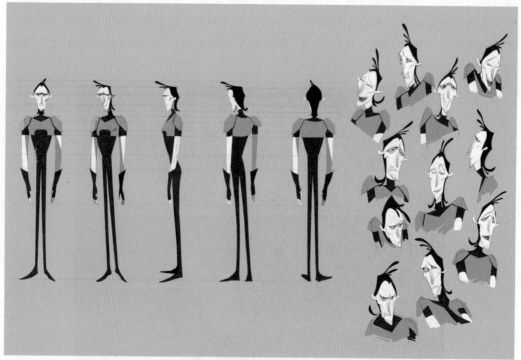

图4-16

图4-17

如图4-18所示的小女孩角色，从服装择色上选用了粉色、乳色作为基础色调，辅助红色和棕色作为点缀色，同时设定一个粉色棉花糖作为辅助道具。

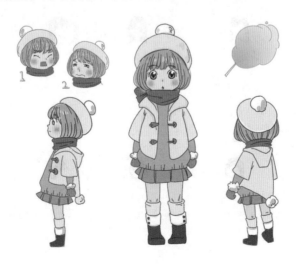

图4-18

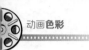

以学生动画作品《找影子的人》中的父亲形象为例，如图4-19所示。为了塑造包容、温和的父亲形象，选用了棕色、棕黄色系作为角色的基础颜色，并保证了色彩的统一协调。

《找影子的人》人设

头发	1c1c1c
裤子阴影	1b3252
裤子	22456d
鞋阴影	b24131
鞋	aea3a9
毛衣阴影	eda7a7
毛衣	edd1d0
外套阴影	e3e4e8
外套	b09e88
衬衫阴影	a38f91
衬衫	c4b8c2
腮红	f1a7a8
皮肤阴影	d6b6b7
皮肤	eccece

正面　　　　侧面　　　　背面

图4-19

如图4-20所示为该片中女儿不同年龄阶段的形象，在色彩上选用粉色和白色，用于体现女孩的纯真、善良。此外，我们可以从该套作业中看到作者列出了角色的用色选取情况，这是一个很有效的途径，由此可帮助上色，或帮助其他工作人员清晰、准确地协助完成其余的工作。

《找影子的人》人设

头发	040404
裙底阴影	9e9e9e
腮红	f9c1c0
半透明裙底阴影	e9e4eb
裙子(腿部)	fcf8f7
裙子	ffffff
皮肤	f9e5e6

图4-20

4.1.2 道具色彩

1. 道具的基本概念

著名导演普多夫金曾说："一个无生命的物体，在它与一个演员发生了联系以后，可以把演员情绪状态的一些微妙变化表现出来，而且表现得那样巧妙、深刻，这是手势或表情在一定条件下所不能做到的。"这句话用最简单的描述说出了道具的典型作用。

Props(道具)是Property一词的简称，指布景中可移动的物件，特别指在故事中带有重要功能的那些物件。道具隶属于动画场景美术设计，而场景设计离不开对细节的把握。众所周知，一个影片的贯串道具，对整个影片起着非常重要的作用。虽然道具不是主角，不负责动作与表演，但道具却有承载剧情变化的作用。在一些以重要道具引发的戏剧冲突里，道具是不可或缺的因素，它们辅助着剧情，刺激着戏剧冲突的起承转合。所以，一个恰当合理的动画道具形象是动画片美术设计的重要环节之一，对影片能否准确传情达意起着重要的作用。

陈设是组成场景内环境元素的基础，而道具则是构成环境元素的单位环节。早期供电影拍摄的布景方法由舞台布景借鉴而来，可以说最早的道具出自舞台布景设计。随着美术设计从舞台向电影过渡，制片厂为一部电影制作的布景、道具会被保存并留给其他影片使用，专门存放道具的仓库中储存着不同时代、不同地域的各类实物道具。随着不同题材类型影片的诞生，美术部门需要挑选甚至设计制作与影片相符的各类道具。一个负责组织和设计电影场景空间内环境细节、装饰布置等各种物件的造型部门随之应运而生。

我们有必要了解电影、戏剧、动画所采用的道具相比有着何种区别。电影更强调"逼真"，既要引人入胜，同时令观众相信银幕上所发生的一切，那么视觉体验必须看上去真实可信。而舞台剧则更强调"旁观体验"，观众始终明确自己作为观者的角色，重要的是体验舞台上的表演和表演传递的感受，所以对于道具的要求并没有过于苛刻。而动画具备表现形式多样的特点，如无纸动画、定格动画、二维动画、三维动画等都可以作为动画的表现方式。此外，充满想象力是动画艺术的另一特点，天马行空的想象力配合丰富各异的表现形式，就成就了动画影片在道具设计上充满了可能性。它们既可以充满真实感，又可以概念化，甚至抽象化。

2. 道具的种类

对于拍摄而言，广义的道具泛指某场景中除去人物和布景之外的任何装饰、布置用的可移动物件，是与电影中的场景、剧情和人物相关联的一切物件的总称。

道具根据体积大小分为大道具或小道具。根据其功能可以分为以下几类。

(1) 戏用道具：戏用道具通常是指与演员表演发生直接关系的道具。如传统剧集动画中，某些角色出场、亮相，甚至是固定招式所采用的道具。戏用道具也可以是与角色发生关系的任何道具。如图4-21所示的影片《大独裁者》中，卓别林对独裁者的形象进行

了辛辣的讽刺，这段表演中他用夸张的肢体动作，将道具地球仪玩弄于股掌之间，以表现独裁者对于战争与统治的贪婪欲望。

图4-21

（2）效果道具：为制造出某些视觉效果而采用的功能性道具，如制造爆炸、烟雾等。

（3）连戏道具：说明故事情节连续性所需的道具，称为连戏道具。如图4-22所示的《头号玩家》中的"加一条命"硬币，正是因为有这个道具的出现才扭转了剧情，使故事得以改变。

图4-22

（4）市招道具：是指出现在市井店铺前的幌子，如图4-23所示。诸如蛋糕店门前摆放的蛋糕造型，灯笼店门前悬挂的一串红灯笼；理发店门口的红白两色转灯以及招牌、酒幌、串铃等都属于市招道具。

图4-23

(5) 动物道具：顾名思义，在影片中使用动物作为道具以配合故事发展。

(6) 贯串道具：即指在影片中贯穿于剧情发展中的道具。如图4-24所示为电影《盗梦空间》中的陀螺，男主角用其区分现实与梦境，该道具自始至终贯穿影片。

(7) 陈设道具：在演员表演环境中的陈设器具，称为陈设道具。如图4-25所示是动画电影《夏日大作战》中凌乱复杂的室内陈设。

图4-24

图4-25

(8) 气氛道具：为增强环境气氛，说明故事发生的时间、地点等特定情景的，称为气氛道具。

3. 道具的色彩设计

道具会以多种方式为叙事提供动力，如它们能给角色提供行为动机。道具也时常会带有隐喻的意义，需要通过反复的戏剧情节以及镜头的调度，才能引导观众理解其隐喻的内涵。道具可以快速推动对叙事的展开，这一点通过在时空中对动作调度的塑造来实现。另外，道具在影像中也时常起到类似符号的作用，即将道具看作一种观念被物化后的形象。当道具作为一个符号进行表意时，其自身具备的客观功能性作用被降低，传达潜藏的意蕴或延伸意义的作用被增强。从文学角度看，道具成了负载某些特殊含义和文学意味的"意象"，而在直观上，道具则成为融入思想情感的具体物象。此时，道具既是组成画面的要素，又是画面的艺术表现手段。

所以，对影片而言，道具有着不容小觑的作用，它可以体现场景的时空环境，交代角色身份，烘托场景气氛，外化人物心境，是"时空体"的具象化、形象化反映。所以在道具色彩设计上要遵循如下原则。

(1) 道具的色彩设计要符合动画作品的整体美术风格。

(2) 道具的色彩设计要配合道具的造型特征。

(3) 道具的色彩设计要符合道具使用者的性格与外形特点。

(4) 道具的色彩设计要配合剧情的需要。

(5) 道具的色彩设计要符合场景的气氛。

(6) 充分考虑道具的色彩与片中道具的使用效果的关联性。

4.1.3 场景色彩

以室内空间造型为例，需要美术师设计陈设出"典型环境"，其"典型性"体现在，经设计后呈现在镜头中的构图、室内道具的规划陈列、造型设计以及陈设色彩的配置必须要体现影片要求反映的时代气息、地域特征和角色性格等剧本要求。

1. 什么是场景

巴赫金指出：在文学的艺术时空体里，空间和时间标志融合在一个被认识了的具体整体中，时间在这里浓缩凝聚变成了在艺术上可见的东西……时间的标志要展现在空间里，而空间则要通过时间来理解和衡量。这种不同系列的交叉和标志的融合，正是艺术时空体的特征所在。

按照巴赫金时空体的理论来看，影视动画中的场景，并非指单纯的背景，而是将时空关系凝聚在了一个荧幕呈现的空间之内，场景即时间的载体，又是空间的载体，且还是戏剧故事的载体。所以，"时空体"在影像艺术中有自身独特的表现方法：不仅可以将抽象的时间具体化、空泛的事件形象化，还可以把隐匿的内蕴符号化，或把概念化、哲学化的思维活动转化成血肉丰满的艺术形象。

沿用巴赫金的"时空体"理论去分析场景中的道具和陈设，我们不难发现它们在影像作品中的具体作用。不论电影或动画作品，都是将文学剧本中所反映的时间、空间和情节进行选择、提炼并最终转化为可视影像的二度创造过程。如果说影像本身是精炼和提纯的过程，那么场景中的陈设、道具则是从侧面展现人物心性、故事脉络、戏剧情节和时空关系的重要手段。在学生创作的动画场景中，我们可以从场景建筑和绘制方法中感受到中国传统建筑的风格面貌，并且也能借由场景而对其衬托的时代背景产生预判，如图4-26所示。

图4-26

2. 场景的功能

1) 典型叙述功能

场景的首要功能即"叙述"，这也是道具自诞生时刻起就具备的基本功能。在影视和动画作品中，场景的典型叙述功能通常体现在点明时空环境、介绍角色的生存环境等。具体而言，就是不需借用言语或表演达到介绍和讲述的目的。当我们去描述某个事件的时候，总是按照时间、地点、人物、事件的顺序去表述，这种叙述的方式是按照人们思考的逻辑顺序进行的，也是最简明阐述事件而不至混淆的方法。时间和地点是故事发生时伴生的必要环境条件，即"时空环境"。场景的叙述功能的好处在于：自然而然地展开故事，使观者在第一时间只通过观察场景就能对故事的时空环境、角色的生存环境等达到充分的理解，是一种非常自然的影像叙述方法。

2) 侧面描写功能

场景的第二种功能即"侧面描写"，其手法是通过对场景陈设的设计从侧面对人物或情节进行描写、烘托，是一种单纯地通过造型语言配合镜头语言进行的侧面描写手法，常用于辅助塑造角色的年龄情况、身体状态、心理特征、性格特点、个人好恶等。这在很多空镜头中得到充分的体现。空镜头多以景物或静物为内容，意在借物抒情，这种独特的审美特征使它多数被用于影片的开篇或结尾处，起到承上启下的作用。空镜头能够通过空间内的景物表现已经发生的故事，或者暗示即将发生的事件，推动故事的发展。

3) 烘托气氛、营造情绪功能

在影视和动画作品中，场景美术设计通过对场景中的陈设、环境、道具进行造型、色彩、材质、肌理、光影效果等方面的设计，从而最终营造出影视画面综合性的整体风貌。影视动画中角色的感知与情绪，除了通过剧情表达以外，往往都是透过角色所处的场景空间间接地传达出来。如那些气氛紧张、压抑的恐怖桥段，多数都发生在色彩低饱和度、低明度且光线昏暗的空间里；而那些开心快乐的戏剧桥段，大多发生在高明度、高纯度，艳丽且温暖的场景空间中。对观众而言，角色的感知情绪一部分来自对场景环境被动的、下意识地接受。场景美术设计使空间不仅具有审美的功能，更使空间体验成为情感心理的投射。

4) 角色调度与镜头设计依据功能

传统影视作品是对自然空间进行实拍，通过设备最终转换为受一定长宽比例限制的二维平面影像；三维动画是对自然空间进行的模仿或虚拟；二维动画一直追寻着突破其视觉上的局限性。可见，几乎所有的影视动画作品，都在尽可能地避免影像趋于平面化。而最有效的方法之一就是考虑和推敲如何有效地展现出更多的景别层次，使画面始终保持具有纵深视觉效果的空间感。那么，近景、中景和远景至少要在影像画面中有所体现，才会避免让画面陷入过于平面化的局面。所以多数情况下，需要通过角色在场景中进行前后、左右、上下等空间位置上的调度，才能让观众对该段影像画面建立视觉上

的空间逻辑，从而丰富了景别层次，强化了空间真实感。

3. 场景的色彩设计

由于动画作品中场景环境所占画面比例最大，加之场景在烘托情绪、辅助叙事、配合镜头以及角色调度方面发挥着不容小觑的作用。所以，场景的色彩设计同样属于难度较高的设计范畴，需要注意如下几个方面。

1) 场景的色彩设计要有整体规划——色彩视觉脚本

场景设计属于动画前期创作环节，场景的色彩设计，必须要经过整体的规划。所谓整体规划，就是在场景美术人员熟知剧情的基础上，根据整部影片的戏剧冲突、节奏与角色的情感节点，对影片内出现的场景进行整体上的配色统筹。如同提供一个整体的视觉蓝图去帮助导演讲故事。例如，先根据不同情节点结合场景空间，定出全场戏剧不同桥段的色彩基调。请注意，这是根据剧情设计出的一整套色彩视觉框架，而不是单独一个戏剧单元的色彩。随后，才能展开针对具体到某一场戏的场景进行色彩设计。所有的针对单独场景进行的色彩设计，都应遵循或符合其所属戏剧桥段的大色彩基调为前提。如图4-27和图4-28所示为皮克斯动画工作室出品的动画电影《海底总动员》的部分色彩脚本。通过色彩脚本我们可以清晰地看到不同情节和剧情变化下的整体色彩安排。

图4-27

图4-28

2) 场景的色彩设计要有良好的色彩构成基础

场景色彩设计需要有良好的色彩构成基础，如应熟知色彩的基础知识，掌握色彩构成的运用规律，灵活应用色彩的对比、组合等配色方法，对颜色的搭配组合有自己的风格特点，善用色彩构成的技巧表现传达情绪、表现性格。

3) 场景的色彩设计要充分考虑场景的布光要求

在实际动画与电影中，场景中的色彩离不开光线的配合。在镜头中看到的一切灯光都经过设计，这与镜头外所看到的真实光线不同。在优秀的场景设计中，光线总是与色彩进行戏剧性的组合。所以善用不同的光源或有色光源配合场景色彩的需求，是一个优秀场景设计师要考虑的。我们不难发现，有些电影作品非常善于使用色光，在那些作品的场景美术中，总或多或少地体现出像舞台美术一样的戏剧化光效。

4) 场景的色彩设计要考虑美术风格，不能喧宾夺主

场景色彩设计必须要考虑到与整体美术风格的统一，既不能出现越过剧本的过度夸张用色，也不能过于平庸，缺乏想象力。很多美术设计师都有自己喜欢的配色或择色体系，而在具体配合影视导演的时候，都要始终尊重影片本身要求的美学高度和水准。大

胆的尝试也是在尊重原著艺术需求基础上建立的。如电影《水形物语》的开场，场景中所有的道具都像悬浮在水中，这段影片由三维动画制作完成，其色彩处理如沉浸在海水中的效果一样，充满了蓝绿色，如图4-29所示。

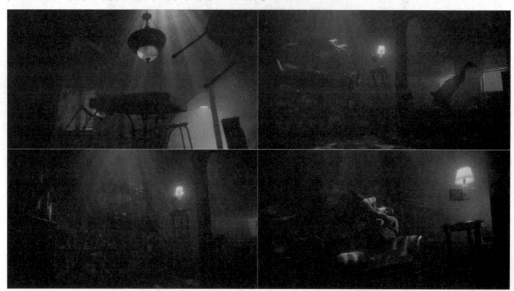

图4-29

在专访电影《水形物语》艺术指导Paul D.Austerberry时，他说："导演Guillermo del Toro，就像我之前说的，他非常注重色彩，记得我们在办公室开始工作的第一天。那时我提前一年得到了剧本，里面的内容已经渗透在我大脑中，形成了粗略的草图印象。我们第一天见面，就一起翻阅了一些关于色彩的书，讨论关于角色身上的色彩。电影里的女主角是Eliza，她的公寓整体上是一个水的色调，当然并没有水，只是一种生活在水里的感觉。电影以一个在她梦中的系列镜头开始。最初，摄影机慢慢降落到门厅，进入她的公寓，光线散射在数字技术模拟的水中。后来她醒了，而剩余的部分我们仍然想保持水的色调，就像在水下的感觉。在Guillermo的剧本里，公寓地面的光是从下面剧院打上来的。但最后被处理成从上面来的日光，穿过水面在墙上荡漾的效果，所以一切都被水重新塑造改变，所有的色彩都被水蓝色的色调影响着。"

4.2 刻画人物的性格和心理

影视及动画塑造人物时，不仅可以通过情节、戏剧冲突、细节描写、人物表演来刻画角色的性格和心理变化，还可以通过色彩诠释人物的性格和情绪变化。

影视作品中的情绪分为角色情绪和感知情绪两种。

(1) 角色情绪：指角色内心的情绪，片中人物内心的悲伤、快乐、苦恼、惊恐、缓慢

的情绪变化或是一瞬间的情感体验等充斥于角色大脑中的主观感受。角色情绪主要通过演员表演传达出来，然而影视动画对角色、场景及整体画面中的色彩设计，往往能形成较直观的情绪烘托。

（2）感知情绪：是指观众根据影片的事件或情节桥段通过视觉感受继而在内心转化为一种概括且统一的情绪体验。区别于角色主观情绪，感知情绪往往是透过角色所处的空间和环境间接地传达出来，对于观者而言感知情绪是一种被动的、下意识的接受。

4.3　渲染特定的环境和气氛

影视作品中的色彩是创作过程中凝结的产物，是被典型化和规律化的色彩提炼，具有明显的指向性和表意性。所以，用色彩渲染气氛和刻画环境在很多影视和动画作品中屡见不鲜。

例如空镜头，又称"景物镜头"，常用于介绍环境背景，交代时间空间，抒发人物情绪，推进故事情节，表达作者态度，具有说明、暗示、象征、隐喻等功能，在影片中能够产生借物抒情、见景生情、情景交融、渲染意境、烘托气氛、引起联想等艺术效果，在银幕的时空转换和调节影片节奏方面也有独特作用。空镜头有很强的抒情作用，并缓和影片的内在情绪。这种独特的审美特征使它多数被用于影片的开篇或结尾处，起到承上启下的作用。观众对于空镜头的表意一方面基于对影片的整体理解，另一方面则来源于空镜头的具体内容。

空镜头能够通过空间内的景物讲述已经发生的故事，或者暗示即将发生的事件，推动故事的发展。由于其抒情细腻的特质，导致空镜头中的色彩设计尤其要反复考究。色彩在这里占决定性的主导地位，善用后可以准确地渲染出一些十分具象的情愫特质，如悲情、喜悦、宁静、凄凉等。如图4-30所示为动画短片《狐狸与鲸》的空镜头，将场景塑造出静谧悠长、宁静无声的视觉感受。

图4-30

4.4 象征与暗示

色彩是多数影视和动画作品当中被广泛用于表现象征意味的主要工具之一，色彩象征的应用取决于作品的主题和画面的风格。

4.4.1 色彩象征的种类

(1) 在生活实践中早已被认定的、约定俗成的色彩应用。

(2) 具有特定历史意义，被民族、种族、习惯所接受的色彩应用。

(3) 特定事件对特定人物在大脑内留下深刻印象的色彩应用。

(4) 被反复使用于叙事结构中的某一种或几种色彩应用。

4.4.2 不同象征及作用

1. 整体象征

控制和设计色彩，使其在作品的画面中表现为作品整体色调趋向于某一种色系，

以达到象征的目的。这并不是处理具体某种色彩，而是使作品在全片或某些场景当中统一倾向某种色调，从而达到象征的目的。如西班牙动画电影《夜之曲》，在色彩上黄色对应着白昼、光明、喜悦，如图4-31所示。

图4-31

2. 独立象征

影视作品中常见的色彩符号化象征手段，即刻意强化某一色彩，使其具有独立存在的表意功能，使色彩符号化。在动画电影《超能陆战队》中，即使治疗型机器人"大白"有很多身穿红机械服的戏份，但通过整篇观影后，这个浑圆可爱的白色机器人形象已经符号化，变成忠诚挚友的形象，如图4-32所示。

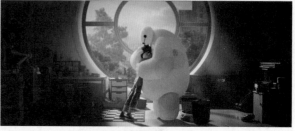

图4-32

3. 反复象征

即在影视作品中反复出现某种色彩或色彩组合，在不断重复过程中强化某种观念或情绪，反复象征可以让观者在观看过程中不断体会视觉色彩的激荡和暗示。所以，色彩

的反复象征具有很强的渲染情绪的
作用。在电影《附身》中，女主角
灵魂被困，每天重复完全一样的生
活，这三个画面是多次重复的饭桌
前的镜头。这三组被反复强调的镜
头，色彩始终保持深黄色系，暗部
色彩处理得浊而黯淡，整体画面纯
度较低，虽环境光源采用了暖色
调，但加入了强顶光或侧面光，光
照度很高、光色偏冷。整体形成了
有些诡异的画面，在柔和的光线
下，浮动着热烈硬朗的轮廓光，这
几组镜头反复出现，产生看似温暖
而实则压抑的心理感受，如图4-33
所示。

图4-33

4. 对比象征

对两种或两种以上色彩关系进行对比，从而达到叙事作用的象征手段。往往从色彩
构成的角度，通过色相、冷暖关系和不同色彩体积大小变化的对比达到象征目的。例如
动画电影《怪兽屋》中男主角的噩
梦，用暗红色、黑色、黄绿色进行
对比，突出了危险的感觉，暗示着
恐怖即将降临，如图4-34所示。

5. 主观象征

主观象征表现为如下两个方面。

（1）基于人视觉经验的象征。

图4-34

即根据人们视觉经验产生的正常联想进行情绪的渲染和主题的象征。

（2）基于叙事、故事主题和创作者观念的象征。这种象征手法往往逆向于正常视觉经
验，而是根据主创人员的观念赋予某种色彩全新的象征意味。

动画电影《红辣椒》是已故动画导演今敏的代表作之一，这部动画影片在色彩上十
分考究，色彩的独立象征、反复象征、对比象征等都运用自如。这部动画影片讲述真实
生活中的女博士在梦中化身为代号"红辣椒"的女孩，帮助别人解决问题的故事。故事
本身的主题具有一定的哲学性，为了区别梦境幻境和现实世界，除了在造型上做足文章
之外，在颜色上运用了大量的对比方法。

具体而言，剧中真实的生活空间和虚幻"梦境"，在色彩处理方面有很大的不同。

仔细观看我们就能从色彩上发现其差别：真实空间运用的色彩比较贴近自然光线照射下颜色的物理反射效果，而且用饱和度相对低、夹杂很多中间调子的灰度色，如图4-35所示。而虚幻的梦境则采用了对比强烈的颜色关系，加强了所有颜色的明度、纯度及饱和度，使其看起来鲜艳异常，强调了"幻境"感，如图4-36所示。

图4-35 图4-36

如图4-37所示，左图是博士的梦境，这个镜头发生在故事开始阶段，右图是发生在故事接近尾声的高潮部分，即梦境进入现实，并和现实混合在一起。我们对比两个镜头画面中的天空颜色，显然梦境中的天空纯度高且鲜艳。而梦境和现实并置的画面是：梦境之物颜色艳丽，真实世界的场景(含天空颜色)仍然保持了接近自然的色彩。

图4-37

以图4-38为例，左图是现实中女博士和梦中的自己相遇的画面，我们观察画面中的色彩：身穿淡绿色的女博士，其背景用色冷静、纯度偏低；"红辣椒"的背景整体用色虽然也类似，但红、绿、棕褐色结合她的红色服装，使她的背景看上去更灵活，更适合她"梦中人"的身份。

图4-38

4.5 协调作品的叙事节奏

在动画或影视作品的前期制作中，会绘制气氛图稿。我们以动画电影《闪电狗》的气氛图为例，如图4-39所示。气氛图稿的作用是根据不同的情节、气氛而定义场景空间的色调光感，体现在纸面上的往往是大色调的场景光色设计，制作人员会一起对气氛图稿进行审核，当所有图稿准确符合故事进程和表现状态时，才会继续开始制作工作。而最终呈现在银幕上的时候，我们虽然看不到绘制光色的图稿，却能在银幕上清晰地看到：当故事情节发生，或即将发生改变时，场景中的光色一定会发生转变，转变的幅度必然根据情节起伏的大小为依据。所以当我们看到场景突然光线转暗，空间转变后色彩变得暗淡阴沉时，剧情就很有可能向不良、消极的方向发展；而如果场景环境的光线逐渐明亮、色相温暖、色调明快、色彩饱和，那么故事一定向美好、顺利和成功的方向发展。这是色彩协调叙事节奏在发挥作用的最直观体现。

图4-39

如图4-40所示为《闪电狗》动画前期制作的上色故事板。

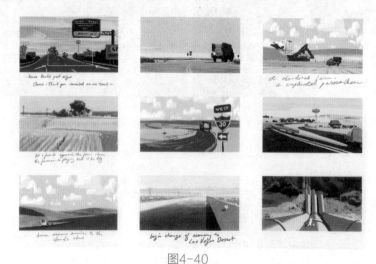

图4-40

4.6 构成作品的总基调传达作者的观念

总体视觉基调往往在一个作品的创作之初就被设定出来，视觉总基调是一种表现作品内在情感和思想的基调，它必须符合作品精神层面的特征。随着故事的发展而改变的不同场景也需要不同的色彩基调相配合，从而表现不同的气氛。

在下列图片中，我们以相同的场景和道具为基础进行不同视觉色彩基调处理。从图中可以很直观地发现，当我们采用不同的色彩管理方法来绘制场景时，相同的场景也可以呈现出不同的情绪和感受。而如下这8个图例，也遵循着动画作品中非常普遍的色彩管理办法，它们分别对应着安逸、恐怖、静谧、怪异、消极、浪漫、凄凉以及冲突，如图4-41至图4-48所示。

色彩基调——安逸
图4-41

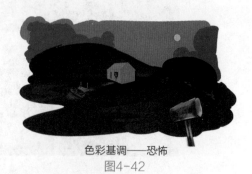

色彩基调——恐怖
图4-42

色彩基调——静谧

图4-43

色彩基调——怪异

图4-44

色彩基调——消极

图4-45

色彩基调——浪漫

图4-46

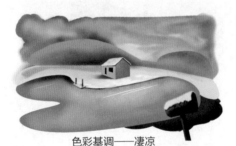

色彩基调——凄凉

图4-47

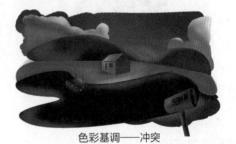

色彩基调——冲突

图4-48

4.7 控制画面的美学特征，决定整体风格

4.7.1 美术风格的概念

任何艺术表现形式都有自己独特的风格，就动画而言，其美术风格是通过作品内容与形式的结合传达出来的。当我们观看不同的动画作品时，往往觉得它们各自具有不同

的特点。这些差异首先体现在视觉上，其次是听觉，再次是对整体影片的理解。不同的动画作品在技法、造型、色彩、韵律、节奏等诸多方面迥然有别，其艺术特色使我们在欣赏时，更能体会其中的精华和情趣。

不论是电影、电视还是动画作品，它们的整体风格在一定程度上体现出创作者的生活阅历、审美趣味、思想性格、艺术才能以及文化修养，是作者在长期艺术创作中自然形成的艺术现象。了解这种现象的实质和特点，是我们欣赏、分析和学习这些作品的捷径。总而言之，影视、动画作品的风格，必然是内容与形式的高度统一。

上海美术电影制片厂于1982年出品的动画美术片《鹿铃》，全篇采用了传统国画的写意风格，清新自然，富于民族特色，如图4-49所示。

图4-49

而以俄罗斯动画大师亚历山大·彼德洛夫创作的动画短片《春之觉醒》为例，其制作技法也形成了他自身独特的浪漫主义美术风格。整个动画影片是在玻璃板上进行油画创作来完成，随着镜头改变而擦涂或重新绘画，再由后期技术剪辑完成，如图4-50所示。

图4-50

在动画电影《凯尔经的秘密》中，造型线条流畅、色彩艳丽丰富，特别值得一提的是画面的背景以及背景的装饰物，都被绘制得非常精密、繁复，每一格画面都充满无数细节。这些特点造就了这部动画片具有古代凯尔特文化的典型装饰风格，如图4-51所示。

图4-51

4.7.2 美术风格的把握

1. 充分理解剧本的要求

对于动画而言，让观众尽可能地相信他们看到的故事逻辑，是让他们产生情绪共鸣的基础，任何对剧情、角色、环境等所见信息的怀疑或不屑，都会阻止故事情绪的传递，继而让观众不愿继续接受故事，那么影片就失败了。

一部影视、动画作品之所以称为优秀，其中精湛的造型和炫目的色彩固然重要，但动人的剧情和完美的故事仍是一个优秀影片的灵魂，所以色彩创作要始终基于对剧本的充分理解，要服务于故事，而不是单纯服务于造型。如果色彩过分地夸张、夸大，只为追求强化设计效果，而忽视了剧情的内容或表达的情绪，往往设计的最终效果不但不能为影片加分，反而让观者不适。不恰当的色彩设计容易混淆故事发展而产生的逻辑情绪，使观众对影片的理解产生偏颇甚至是误解，使作品陷入十分尴尬的窘境。假如我们故事的整体情绪正由高转低，角色的情绪已经反映出低落、忧伤等消极的情感，而在颜色上仍旧以饱和、明快且鲜艳的颜色作为环境的主导色彩从而形成情绪的错位，势必会让观众产生怀疑感。所以，在色彩设计上必须符合整体故事的发展，配合具体情节的变化。在影视、动画制作过程中，色彩设计者的首要任务，就是根据剧本提供的故事脉

络、人物性格等，对要设计的内容进行详细的考虑。这样的好处是：可以通过对剧情、人物的深入了解，设定出较为整体的色彩规划，如人物色彩、道具色彩、气氛色彩等。

2. 合理的构思

在色彩设计时，除了遵循叙事逻辑和作品风格外，还要做到合乎人的客观情感和故事本身的逻辑顺序。因为欣赏动画作品是由感官到内心的移情变化过程，是观众把捕捉到的视觉体验根据自己的逻辑分析和审美需要进行二次处理之后的理解。所以，合理的视觉体验是正确传达作品主题和导演意图的唯一途径。

从宏观上看，美术设计师需要把握场景的整体风格，使其符合动画作品的整体基调和气氛，并能够配合故事突出其作品想要表达的主题；从细节上看，色彩造型设计者需要有敏锐的判断分析能力，根据小的情节桥段设计出囊括色彩、光影、材质、形体等细节构建而成的合理、准确的造型特征。

3. 构建整体统一的造型意识

影视、动画美术设计者需要有统一整体的造型意识，这种造型意识是基于对整部动画作品和主创人员意图的全面而翔实的理解，并能根据文字或描述转换为图形图像思维的一种意识。设计师除了要将体现物像特征的客观光、色设计出来，还要将感受、情绪、氛围、意境等主观色彩和光感表现出来，这是一个将抽象情感变化为物像化、具体化的高难度工作。

对于初学者而言，要避免陷入细节化的喧宾夺主，又要避免含糊笼统，缺乏对细节的渲染。所以统一的造型意识是必不可少的。所有的色彩造型设计，都要在充分理解剧本的基础上，以故事情节和人物塑造为中心，以镜头构图、画面为依据，树立整体的色彩造型设计理念。

4. 创造恰如其分的视觉形式、形象

影视作品一贯把减少文字性的叙述，增加图像自身的表意性作为始终力求的目标之一，不用文字描述而仅仅使用画面就能表意，是影视、动画作品的一大特点。由于色彩设计贯穿影视作品始终，所以呈现出准确清晰、恰如其分的色彩视觉形式是非常必要的。尤其以动画作品为例，其在造型、色彩和动作设计上，常具备十分明显的夸张成分。所以，对动画色彩造型设计的内容和表现形式等方面，也要相应夸张化、艺术化地处理。而且动画作品和影视作品一样，类型繁多、风格迥异，这就需要设计师能根据不同风格、类型和题材的作品进行相应的视觉化处理。

第 5 章

色彩与光线的协调统一

5.1 光的基本概念

色彩和光线的关系总是不可分割，在传统绘画艺术中，很多艺术大师都曾经在自己的作品中追逐光线之美。不论是伦勃朗或是维米尔，他们作品中对于光的描绘总是可以轻易打动我们的视觉神经。自从印象派画家走入自然，进行户外采风和创作，色彩与光线在艺术中的粘性关系似乎在一瞬间变得更加紧密。绘画艺术无法拒绝自然光线的魅力，如何塑造那些生动的光感与色彩是很多艺术家毕生的追求。

通过学习前面章节的内容，可知色彩自身具备的特性与其对应的应用领域，同时通过学习我们也对色彩情绪与性格建立了初步的认识。然而，光线让一切变得可见，色彩无法脱离光线单独存在。不仅自然界的色彩离不开光线的辅助，影视或动画中的色彩表现往往更需要光线加以协助，才能塑造出艺术作品别具一格的审美高度。

光线是一种物理的、感官的和心理的现象。光线本质非常独特，它既是粒子又是光波，既是质量又是能量。可见光只是电磁光谱的一小部分。在可见波谱中，人脑可以将波长的差异感知为颜色上的差异(从一端400nm的紫色到另一端700nm的红色)。在可见光谱的两端，分别是红外线和紫外线波长，虽然人眼看不到红外线和紫外线，但仍可通过照相感光乳剂和曝光表检测这些光线。

5.1.1 光的定义

光是指所有的电磁波谱。光是由光子为基本粒子组成，具有粒子性与波动性，称为波粒二象性。光可以在真空、空气、水等透明的物质中传播。对于可见光的范围没有一个明确的界限，一般人的眼睛所能接受的光的波长在400~700nm之间，如图5-1所示。人们看到的光来自于太阳或借助于产生光的物体或设备。

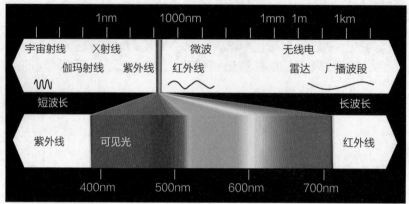

图5-1

5.1.2　光谱

光谱是指红、橙、黄、绿、青、蓝、紫等色按波长的长短一次排列的图案。具体到日常生活中的光谱则分为连续光谱和线光谱两类。

连续光谱指的是光源的光谱色中包含全部色光即赤、橙、黄、绿、青、蓝、紫全部包含在内，且辐射的能量和相应的分布都比较均衡。早期电影拍摄时使用日光或钨丝白炽灯、钨丝卤素灯作为光源，它们的光谱就是连续光谱。

白炽灯是电影工业中最早使用的光源，其功率从小于10W至10kW不等。钨丝白炽灯被大量应用于早期电影的拍摄过程，其发光范围是除了可见光之外还含有红外线和紫外线，所以任何光敏元件都能和它配合接收到光信号。但受早期电影胶片光谱感光度的局限性影响使它没有被广泛应用，直到1972年，一种对所有可见波长均能感应的"全色胶片"诞生，钨丝白炽灯则开始显示了其在光源应用中的活力。1929年，由环球唱片公司制作的《百老汇》是第一步完全使用钨丝白炽灯进行照明的电影。但不论是过去还是现在，白炽灯光的缺陷仍然是强度低及输出不稳定。

线光谱是指光源的光谱色只包含一部分可见光，例如我们常用的日光灯、暗房所使用的红光灯或绿光灯等。正常的影像拍摄如果使用线光谱作为光源，其后果就是无法使色彩得到正常还原。

5.1.3　色温

色温是表示光源光色成分的物理量，单位用K(开尔文)表示。不同的光源有不同的色温。彩色摄像机的摄像管对光源的色温非常敏感，这就是为什么在不同的光源下拍摄同一物象会得到不同的色彩。色温较低的光源所呈现的颜色偏向红色，而色温较高的光源则会呈现出偏蓝的现象。例如，白炽灯下拍摄的图像色彩偏红，因为白炽灯的色温偏低；而在色温高的日光下拍摄的图像色彩相对偏蓝。同样，日光在一天不同时间段呈现的色温也有不同，日出和日落时的色温为2800~3500K、正午前后的色温为5400~5500K、阴天的色温为6800~7500K。

5.1.4　对比度

对比度是指影像画面中最大亮度和最小亮度之比，简单来说，对比度就是最黑与最白亮度单位的相除值。因此白色越亮、黑色越暗，对比度就越高。对比度对视觉效果的影响非常关键，一般来说对比度越大，图像越清晰醒目，色彩也越鲜明艳丽；而对比度小，则会让整个画面都灰蒙蒙的。高对比度对于图像的清晰度、细节表现、灰度层次表现都有很大帮助。在影视领域中，为了保证摄影机捕捉到清晰稳定的画面，在同一画面中的明暗对比不能超过一定的比例范围。当对比率为120∶1就可容易地显示丰富而生动

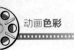

的色彩，当对比率高达300：1时，便能够支持各色阶的颜色。例如，电影画面的明暗对比率为通常为258：1。

5.1.5 照度

照度又称光照度，即光源照射在物体表面的光照程度，计量单位为勒克斯(lx)。照度等于物体表面接受的光通量与被照物体的比值。在照射面积固定的情况下，光通量越大照度越高；而在光通量固定的情况下，光照面积越小照度就越高。

5.2 光线的视觉生理特性

当光强度及光谱发生变化时，人的视觉仍旧能够捕捉到正常的信号，而不会受很大的影响，这是基于适应性，即我们的大脑用以弥补色彩差异的一种知觉的、心理的现象。

1. 明适应

光线弱的环境突然间转变成为一个光线强的环境(如开灯的瞬间)，这种短时间人眼适应由弱暗光到高亮光的过程叫作明适应，这种视觉变化常令我们感到光的刺眼和不适感，此适应过程大约需要1/5s。

2. 暗适应

与明适应相反的过程称作暗适应(例如，从明亮的房间走上昏暗的阁楼)，暗适应时间相对长一些，大约需5~10min的时间。

3. 色适应

由一个色光环境到另一个色光环境，人的眼睛由感觉到差异的存在到差异消失的适应过程称作色适应(例如，在不同照明条件下观看同一物体，或在不同显示器下观察其显相，眼睛能使彩色之间的相对关系保持一致，这种适应能力称为色适应)。

5.3 光影响感知的方式

光线是影响视觉感知的最重要因素。在日常生活中，我们看到的物象要远远多于双手触摸到或依靠嗅觉感知到的。它影响的方式包括如下几个方面。

1. 光线向我们展示形状与轮廓

例如，明亮日光照射下的物体，都具有明显清晰的形状和轮廓；而在夜晚或降雾天气条件下，由于光线的传导和反射被削弱了，人眼的感知水平也相应降低。

2. 光线向我们展示物体的材质和细节

通过光线的照射我们能够看清物体的更多细节，如色彩、质地等细节特征。这点在很多摄影作品中尤为明显。

3. 光照强度影响视距的感知度

光照强度简单来说是物体被照明的程度，也是物体表面所得到的光通量与被照面积之比。由于人眼感知光线的特点导致被照明程度高的物体比被照程度低的物体看起来显得更近。

4. 光线引导视觉注意力

通过对光线体积大小或者强弱的控制从而引导视线关注于光线主导照射的物体之上，这也是现在影视技术用光线控制画面构图和人眼视点的主要手段之一。

5.4　光线的类型

5.4.1　照明元素

如图5-2所示为不同光源的一般摆放位置。

图5-2

1. 主光

主光是被摄物体上的主要或主导光线。通常背光的亮度更强,所以主光其实未必是场景的最亮光,但它能赋予被摄物体更多的清晰度。通常认为主光来自被摄体前的某一个方向,但也有来自其他角度或方位的主光,如侧主光、侧后主光、交叉主光等。主光可以明确被摄人或物的轮廓、形状,起到主要的造型作用。另外,它还可以用来体现被摄体阴影,使阴影具有造型作用。

2. 补光

为了减少主光照明带来的尖锐对比感,我们常常使用补光作为补充光源照明。任何用来平衡主光的灯光都可以被称为补光。补光是一种柔和的光线,它几乎可以来自任何角度,但通常补光位于摄像机附近,与主光成相对关系。

如图5-3所示,在垂直光线的照射下,面部五官下的阴影会增加,同时很多光线也倾向于冷色色调,这样我们会看到皮色苍白的脸,且五官阴影会特别强烈,如果在光照度很强的户外拍摄,同时又想规避上面的问题时,就必须控制好面部的补光。专门用于眼部照明

图5-3

的补光,对于眼窝位置较深的人物,单纯依赖主光和补光无法提供眼部清晰的照明,而且使人物眼部显得黯淡、缺乏灵气,而眼部补光则可以弥补这样的问题。

3. 辅助光

辅助光来自于偏向侧面的被摄物体后部。以被摄体为人来说,辅助光可以掠过面部的一侧,所以有时辅助光也被称作3/4背光。辅助光的作用是照亮主光所不能照亮的侧面,以显示景物阴影部分的质感,帮助主光完成形象塑造。

4. 轮廓光

与辅助光相似,但轮廓光更强调塑造轮廓的外形,一般来说辅助光多用于人物造型;而轮廓光则多用于物体照明,强调画面影调层次的变化。

5. 环境光

布光的总体基础,也可以是一种总体的、无方向的补光。在室内场景中,环境光可以是一种总体的补光,通常通过将光线投射到白色天花板上来获得;在室外则多来自自然散射光。

照明非常重要,灯光是达到戏剧性结果最有效的方式,它在创建人物的情绪和情感中扮演着一个重要的角色。如图5-4所示是三维软件中同一角色的不同布光效果。

图5-4

5.4.2　布光的质感

本质上光线并没有绝对的硬、柔之分，而是相对于被拍摄物体的大小和光照距离而言。相对被摄体而言，光源面积越大，光照被摄体的轮廓范围就越大。

1. 硬光

硬光具有敏锐的造型能力，它有利于突出被摄体的外部形状、轮廓、线条等表面特征，能够很好地突出质感。硬光也能突出阴影，从而使阴影的边缘产生清晰的轮廓，且在控制得当的情况下，硬光产生的相应投影也使画面形成良好的构图效果。同时，硬光可以带来生硬而尖锐的明暗轮廓交界线，使被摄体带有古板、生硬、严厉、无法接近的感觉。硬光所带来的这种感受在定格动画片《科学怪狗》中尤为突出，硬光不但很好地突出了角色的性格特征，也在很大程度上增强了该影片的哥特审美风格，如图5-5所示。

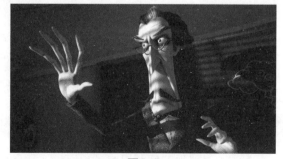

图5-5

2. 柔光

与硬光相反，柔光极大地缓和了明暗交界处的生硬感，使阴影区域也显得柔和、细腻。柔光可以产生亲切感与美感，常用于渲染浪漫、温和的气氛，或用于塑造柔和的女性特质，如动画电影《飞屋环游记》中的一幕，柔光布满房间，衬托出主人公与妻子之间的丰富情感，饱含温暖和爱意，如图5-6所示。

值得注意的是，柔光并不容易控制，因为它对光的传递表现为散射，这就很容易使

光线散布于被摄物体的周边区域，操作不当时容易造成平淡无力的感觉。在具体的布光操作中，柔光多作用于基本光和辅助光，能够削弱运用硬光而产生的副作用。柔光也是被应用最多的、用于烘托气氛的光效之一，出现在很多空镜头或气氛镜头中，如动画电影《爷爷的煤油灯》中的这一幕，如图5-7所示。

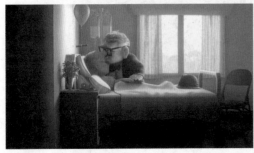
图5-6

图5-7

5.5　光源的方向

5.5.1　顺光照明

顺光照明又称为平光照明，是指光源和摄像机镜头基本在同一高度并和摄像机镜头同向的照明。顺光的特点如下。

(1) 被摄体面对镜头的各部分均得到同等程度的描绘，但缺乏立体感；对象的受光面明显，而背光面则相反，故能掩饰对象凸凹不平的特点，显出平滑感。

(2) 画面色调和影调的形成只靠对象自身色阶区分，画面层次平淡，缺乏光影变化，常用其拍摄高调画面。

(3) 画面色彩缺乏明度变化，如要表现景物色彩的艳丽多彩，这是最好的照明形式。例如拍摄中国戏曲片，多用这种照明，形成平涂色彩效果。用散射光及多灯照明均可形成顺光照明效果。在拍摄高调画面时顺光作为主光用。在主副光处理中作为副光用。

5.5.2　侧光照明

侧光照明指光源方向和摄像机光轴成90°的照明形式。侧光照明常用来塑造个性鲜明的人物特征，其照明特点是被照明对象明暗对比明显，色调层次变化明显，从而使画面层次丰富，立体感强。另外，侧光照明对粗糙表面质地能很好地表现出来，如斑驳的建筑物表面等。而照亮人物时，要根据剧情及角色设定的需要调整用光比，以免出现不符合角色特质的"阴阳脸"。例如动画电影《魔法奇缘》中，同一角色在顺光照明及侧

光照明下，呈现出的不同视觉效果，如图5-8所示。

图5-8

5.5.3　顶光照明

来自被摄对象顶部的照明，称为顶光照明。顶光照明景物水平面亮于垂直面。在顶光下拍摄人物近景特写会得到反常的照明效果：人物前额亮，眼窝黑，鼻梁亮，颧骨突出，两腮有阴影呈骷髅状。传统用光一般不用顶光拍摄近景及特写，如需运用顶光照明，则必须适当采用辅助光提高阴影亮度，缩小光比，冲淡顶光的骷髅效果。在定格动画片《科学怪狗》中，鲜明的顶光照明用光，让角色眉骨以下的眼部区域完全笼罩在阴影中，使角色呈现出诡异的神情，如图5-9所示。

图5-9

5.5.4　逆光照明

光源方向基本上对着摄像机的照明称为逆光照明。由于逆光照明的角度与镜头角度相反，观众无法看到受光面，而仅能看到逆光照明下的物体或角色明亮的轮廓，所以也称为轮廓光。如图5-10所示，在动画系列剧《爱，死亡和机器人》中，这一幕光照射在人物的后背，显现出了清晰的轮廓。在摄像造型中，逆光能使主体和背景分离，从而得到突出。在环境造型中，可以加大空气透视效果，使空间感加强。在日本动画电影《秒速5厘米》中，这种手法被用于渲染情绪，如图5-11所示。

图5-10

图5-11

5.6 色彩匹配恰当的光线、光源与照明

5.6.1 室外光

在本书中，我们把室内光和室外光线区分开，因为对于影视动画而言，室内光具有更多被夸张表现的可能，室内光源可以加入更多的有色光源，也可以根据需要改变光源的强度和形式。相比之下，室外光虽然同样具备可塑性，但是如果太强调室外光的个性，就会让人感觉不真实，产生脱离生活的偏离感。在很多电影、电视作品中，室外光很多情况下采用实拍配合补充光源的方法；对于动画来说，很多情况需要制作者创造光源，尽管如此，对于室外光的塑造时，实拍定格动画，或2D、3D的无纸动画都需要将室外光源效果塑造得更加自然、真实。

1. 直射的阳光

在晴朗的日间，明媚的阳光总将所有的一切包裹在内，洒满阳光的自然环境总能显示出一种生机盎然的景象。我们所说的"直射的阳光"，并不是垂直照射的阳光，

而是处在日间阳光直接照射下的光线效果，该画面出自动画电影《海洋奇缘》，如图5-12所示。

太阳光给人温暖、强烈、热情的感受，由于阳光照射的

图5-12

角度发生变化，一天中从早至晚的光线效果是不同的。在很多影片当中，直射的阳光用来表现不同的氛围，如果要表现温暖、舒缓的气氛，室外光通常不会选择太过强烈的正午。为了丰富画面的柔和效果，很多影像刻意地增强了暖色光，或通过滤镜效果增加画面的暖色，同时加强补光，并选用柔软的材质诠释画面主体，才会有助于表达温柔的意境。

在塑造压力、紧张、野性、质朴、粗糙等气氛时，正午的光线或是阳光接近直射的光照效果，在室外光布景中选择的概率相当高。如动画电影《机器人总动员》中的一幕，机器人暴露在日光下，强烈垂直的户外光线，把自然、原始、粗糙、真实的自由感塑造得淋漓尽致，如图5-13所示。

图5-13

当实拍效果不能很好地塑造出粗犷、蛮荒的感觉时，动画合成技术为影片提供了更多的可能。如图5-14所示是电影《疯狂的麦克斯》实际拍摄时的效果。尽管是在白天正午时分进行拍摄，但实际拍摄效果仍不足以体现出鲜明的光照对比，以及自然场景的粗糙与奔放。

图5-14

如图5-15所示为电脑动画合成后的画面，两图具有明显的区别，即被刻意强调的光线。创作人员充分利用了电脑技术，塑造出两边突兀嶙峋的山石，统一了色彩，并同时强化

图5-15

了垂直光效，从而强化了蛮荒与暴虐的气氛。

2. 日间天光

天光是阳光在空气中散射的产物，我们说的蓝天，其实天光并不一直是蓝色的。在一天的不同时刻，天空的色彩总会呈现出各种各样的色泽。我们所看到的蓝天是因为空气分子和其他微粒对入射的太阳光进行选择性散射的结果。散射强度与微粒的大小有关。当微粒的直径小于可见光波长时，散射强度和波长的4次方成反比，不同波长的光被散射的比例不同，也成为选择性散射。当太阳光进入大气后，空气分子和微粒，如尘埃、水滴等，会将太阳光向四周散射。

组成太阳光的红、橙、黄、绿、蓝、靛、紫七种光中，红光波长最长，紫光波长最短。波长比较长的红光透射性最大，大部分能够直接透过大气中的微粒射向地面。而波长较短的蓝、靛、紫等色光，很容易被大气中的微粒散射。以入射的太阳光中的蓝光(波长为0.425μm)和红光(波长为0.650μm)为例，当光穿过大气层时，被空气微粒散射的蓝光约比红光多5.5倍。因此，晴天天空是蔚蓝的。天光是复杂多变的，在很多影视动画中也十分常见，在塑造愉悦心情状态的外景画面中，我们常看到蓝色系，纯粹清澈的天色，也许会伴有些须云彩。在表现欢乐气氛的动画作品中，天空通常情况下被塑造成清澈的蓝色。如图5-16所示为迪士尼出品的动画电影《海洋奇缘》中莫娜湾的设定。

如图5-17所示为动画电影《疯狂动物

图5-16

城》中动物城的远景设定，动画模拟自然晴朗天气下的日照现象，虽然色彩有所不同，但都展现出自然光下蔚蓝的天空。

但当空中有雾或薄云存在时，因为水滴的直径比可见光波长大得多，选择性散射的

效应不再存在，不同波长的光将一视同仁地被散射，所以此时的天空呈现白茫茫的颜色。

图5-17

与直射阳光完全不同，阴天云层过厚而遮挡住一部分的光线，天光呈现出不同层次的灰色，这种光线下的色彩会显得更加冷静、清晰、理智甚至冰冷。而在情绪低沉的画面中，天色很有可能被塑造为灰色，例如动画片《魔术师》，如图5-18所示。

图5-18

在对动画片的场景气氛塑造中，天空的颜色更加丰富多彩。橙色、黄色、粉红色、紫红色、青蓝色等均非常常见，如图5-19和图5-20所示。

图5-19

在对天光色彩设计时，一定要考虑到色彩与情绪之间的联系。在同一场景中，如果将光照的色彩改变，则产生的情绪会立刻随之改变。如图5-21所示，将黄昏时刻的色光及照度改变后，场景空间的气氛就从温暖转向清冷，且不难发现，当我们把场景色光由橙黄变

图5-20

成青蓝色时，这一黄昏的场景则看上去更像清晨。

图5-21

3. 夜晚的自然光

在鲜有或没有灯的时代，夜晚还是相当黑暗的，那时月光和星光是夜晚天空的光源，人们能看到数也数不清的星星，更能看到宽广耀眼的银河横亘夜空。夜晚来自天空的幽光，总显得神秘而宁静，这种自然光线在绘画或插图中呈现出的样子，总是散发着蓝灰或银白的光芒。其实，月亮自身并不发光，在天气非常晴朗时，人们才能见到清澈的月色，如这种颜色来自于太阳光的反射光集合。而在动画片中，银白色的月亮常用来塑造纯洁和优美的感觉，如动画电影《冰雪奇缘》中的这一幕，如图5-22所示。

图5-22

太阳的七种可见光，发生光混合后即为白色，它被月亮反射后穿过大气层，如果穿越大气层的过程中遇到的尘埃、水汽、空气杂质相对较少，那么，光衰减的程度就会降低，银白色的光就会呈现出来。月光的微弱光线，往往可以照亮轮廓，而无法让人看清细节，同时，在夜晚人眼的识别能力会自然下降，而月光在物体上的光反射作用也远比日光差很多，所以色彩在月光下会发生明显的衰减和淡化。如动画电影《爷爷的煤油灯》这一幕，在影视作品中，这种柔和的光常被用来塑造幽静、和谐、静谧或神秘的气氛，如图5-23所示。

图5-23

4. 自发光

在影视动画中，也经常出现生物发光的有趣图像，它们有些是像萤火虫或海洋生物一样的自然存在体；有的是设计人员臆造出来的有趣生物，这些自发光的物体也构成了影视、动画独有的、充满想象力的奇异景观，如动画电影《阿凡达》中外星球的发光植物，如图5-24所示。

图5-24

5. 夜景灯光

随着户外照明的使用，夜晚也变得更加明亮。早期的路灯从1816年开始逐渐被煤气灯取代。1879年，电灯泡首次被安装在克利夫兰的路灯上。随着电力变得更实惠，街灯的数量得以大幅增加，"黑夜"也成了城市生活中不复存在的事物。

对动画片来说，夜景灯光既可以控制场面明度、丰富画面、改变画面构成，又可以使画面赋予戏剧性。动画片中的夜景灯光，不但可以用于塑造现实场景中的灯光效果，又可以通过灯光进行不同形态、大小、冷暖的设计，塑造出独特的审美风格，如图5-25所示。如动画电影《千与千寻》中那个夜晚灯火阑珊的"油屋"，如图5-26所示。又如动画电影《爷爷的煤油灯》中，星星点点灯火的河岸住宅，如图5-27所示。

图5-25

图5-26

图5-27

值得注意的是，当改变灯光的冷暖效果时，所产生的情绪也会发生改变。在动画电影《自杀专卖店》中，冷色产生更多消极与严肃的情绪，而暖色为主的同一夜晚场景，则显得更加亲切和温馨，如图5-28所示。

图5-28

5.6.2　室内光

室内光是可以充满喜剧效果的光源，从某种程度上来说，室内光和自然光有相似之处，但室内光更大的魅力恰恰在于，我们不用必须完全遵从自然光效，室内光是我们可以随意掌握的光源，运用得当可以得到十分惊艳的效果。

1. 入室的自然光

这种光线有着惊人的魅力，因为我们生存的空间存在各种流动的气体，在有强烈光

线照射的时候，我们明显可以在逆光方向看到空气中的可见微尘，这种情况在电影实景拍摄中体现得最为自然、柔和。而在动画片中，如动画电影《寻找隐世快乐》中的这一幕，通过画面我们能感受到对于入室自然光的刻画。伴随着空气中的杂质和颗粒，光线在此刻变得似乎有可触碰的质感和体积，使画面气氛变得和谐、美好。显然，入室的自然光是塑造情绪气氛的重要手段之一，如图5-29所示。

图5-29

当光线穿过空气时，就会造就各种有趣的效果。当然，射入室内的自然光的首要特点是可以明显地点亮空间，让很多离光源最近处的细节被看清，而那些离光源较远的地方，会陷入黯淡当中。这种点亮局部的效果，是一种极富感染力的渲染手法。这种视觉效果，具有一种优美的空气质感和虚实对比。不论是绘画、电影或动画，似乎始终偏爱描绘这种源于室外的自然光线。在动画影片中，对入室的自然光的处理总会给画面效果，增加某种诗意的情愫。如动画作品《寻梦环游记》《阿修罗》《最后的吸血鬼》中的画面，如图5-30至图5-32所示。

图5-30

图5-31

图5-32

2. 烛光、火光和灯光

这三种在室内发生的光线，都有戏剧性的效果，除了灯光饱含冷暖色光之外，烛光和火光都属于暖色系。通常，在电影中出现橙红色或黄色的微小烛光或火光，多用于塑造相对温和的情绪。如图5-33所示，动画电影《海洋之歌》中，烛光微弱却充满温馨；如图5-34所示，动画电影《冰雪奇缘》中，一小簇火光点亮的局部空

图5-33

间，画面饱含了温度；而在动画电影《机器人总动员》中，因角色手中的灯光和零星的发光彩色灯泡，而增加了画面中的浪漫气氛，如图5-35所示。

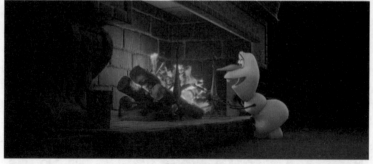

图5-34

图5-35

而体积较大的火把，或更大体积的火焰，都会因为火焰的肆意律动带来不稳定感与焦虑感。如图5-36至图5-38所示，画面出自动画电影《驯龙高手2》。

图5-36

图5-37

图5-38

在塑造悬疑、诡秘及恐怖气氛时，光线照度要降低，空间色彩的纯度也要降低。如动画电影《长发公主》中，为了更好地展现小酒馆中的各种怪人形象，降低了空间照度，如图5-39所示。

图5-39

在塑造恐怖气氛的时候，主体色彩并不是一成不变的单一组色，如红与黑、蓝与黑、绿与黑等。有时，塑造恐怖气氛时可以有两种以上的主体色出现。其中，适当补色的应用可以增加恐怖气氛中的怪异感。在具体操作上，如果为了突出恐怖的氛围，补色或补色邻近色的使用面积不能太大。如图5-40所示出自动画电影《怪兽屋》，在整体绿色环境色光中有少量补色红色出现在角色的面部及

图5-40

身体局部。如果为了突出怪异与混乱，则可以提高补色或邻近补色的面积，如图5-41所示，出自动画电影《通灵男孩诺曼》。

图5-41

3. 隐性光源

我们在观看影视画面时如果足够仔细，总能在很多画面中找到隐形光源的痕迹。隐性光源是一种有趣的布光方法，之所以称为"隐性"，是因为这些光源是画面空间中不

存在，或是没有必要实际显现在画面空间中的光源，这些光源和故事没有直接联系，但是可以提升画面的构图、光效和气氛。如图5-42所示出自动画电影《僵尸新娘》，某些出现在画面中远景位置的彩色光效，除了提升场景空间层次感的作用外，也使动画画面效果更趋于风格化。

图5-42

5.6.3　聚光、反射和投影

1. 聚光照明

聚光照明一般是为舞台戏剧和歌舞服务的，目的就是汇集观众的视线和注意力。由于聚光照明的光照区域比较局限，当一片漆黑中应用聚光照明时，光线下的物体或人物会被完全突出，而超出光照范围的物体会立刻进入黑暗中。聚光照明是电视演播室和舞台常用的照明设备，其主要使用功能是能够产生一个明亮的光斑。如图5-43和图5-44所示的画面分别来自动画电影《犬之岛》及动画片《魔术师》。聚光照明可以形成一个硬而实的光圈，只将被照物体笼罩在明亮的光线下，而其余无光照部分，都会陷入黑暗当中，所以，聚光照明除了突出主体的功能之外，还能产生一种非真实的距离感。

图5-43

图5-44

2. 反射光

物体表面受到光照后，除吸收一定的光外，也能将光线反射到周围的物体上，越光滑的材质越具备强烈的反射作用。光线的反射加强了环境色的传递，也增加了物体相互之间的色彩呼应和联系，能够微妙地表现出物体的质感。我们常常会看到，某物体在和其他物体靠近时，两物体之间产生光线反射的效果，即将自身的色彩通过反射传递给另一个物体的现象。当物体离光源较近时，反射发生的效果越明显。以实物为例，如雕塑《普赛克被爱神吻醒》这件作品由意大利雕塑家安东尼·卡诺瓦创作。当柔和的光线在两个雕塑的面部相互反射及传递时，产生了十分优美柔和的效果，如图5-45所示。

图5-45

　　光线的反射光在实拍的电影中十分常见，他们多用来塑造浪漫的氛围，或用于体现角色之间的情愫。在电影《大眼睛》中，光线的反射和传递被用于一束强烈的光线破窗而入照射在两个角色面部和身上，我们能看到那强烈的反射光线在两人之间互动，如图5-46所示。

图5-46

　　在动画片中，光线的反射和传递也常用于塑造温馨的氛围。如图5-47所示，在动画电影《寻梦环游记》中，女儿对父亲回忆的这一段戏，柔和的光线穿梭于父与女的面部之间，将角色内心的情感外化出来。

图5-47

3. 投影

　　投影是体现一个物体空间位置和质量的重要依据，也是显示其与其他物体相关联的依据。有时光线是一组互相平行的射线，例如太阳光或探照灯光的一束光中的光线。由平行光线形成的投影是平行投影，由同一点(点光源发出的光线)形成的投影叫作中心投影。投影线垂直于投影面产生的投影叫作正投影。投影线不垂直于投影面产生的投影叫作斜投影。物体投影的形状、大小与它相对于投影面的位置和角度有关。投影和光源有着密切的联系，软光投影出的影子边缘显得模糊，强光投影出的影子边缘则较为强硬；倾斜投影的影子高度越长，投影的远端轮廓就越模糊。

1) 部分投影

部分投影是一种创造戏剧效果的投影方式，在垂直方向上的物体，物体的一部分在光线内，而另一部分处在阴影中。如图5-48所示为动画电影《钟楼怪人》中落日时的景象，夕阳的光线在不断褪去，低于光线水平面的物体沉寂在黑暗中，只有处在高部分的物体还被夕阳余晖照耀。

图5-48

如图5-49所示是《钟楼怪人》中的男主角卡西莫多从黑暗走到光线里的过程。这种投影的方式，在电影作品中广为应用，其产生的心理效应根据光源位置的变化而改变。例如，光源位置逐步上升，投影面积逐步下降和缩小，受光面积逐渐增大，就好像面对破晓的朝阳时，光线产生了极富戏剧性的期待、憧憬和希望的效果。而如果光源的位置逐步下降，阴影面积逐步上升，受光面逐步被阴影取代甚至消失，就好似夕阳落至地平线以下，给人带来幽怨、哀愁，甚至恐惧的消极感。除了日出日落时分光线的变化，也有利用物体遮挡而获得的部分投影。

图5-49

2) 封闭投影

封闭投影是指物体之间的位置相互靠近，形成约束光线进入，或阻止光线进入的情

况，这个相对阻光的封
闭空间就形成了封闭的
投影。如动画片《花园
墙外》，由于逆光建筑
完全处于漆黑的阴影
中，和有光线的区域形
成了强烈的反差，成功
塑造出恐怖的氛围，如
图5-50所示。

封闭投影经常用
于恐怖桥段的塑造，在

图5-50

一些动画片的场景中，用于突出未知、悬疑和恐惧。如动画电影《最后的吸血鬼》中的
这一场景，幽暗狭窄的车厢完全处于封闭投影中，如图5-51所示。

图5-51

5.6.4 光线的传导

阳光穿过可透光、半透光的物体时，逆光去看透光部分的色彩就会变得鲜艳，就像
我们用手电照射手指时，可以看到鲜红色。这种光线的传导是极其普遍的现象，树叶、
纸张、布匹等很多的材质都可以传导光线。

1. 次表面散射

次表面散射是光射入非金属材质后在内部发生次表面散射，最后射出物体并进入视
野中产生的现象，是指光从表面进入物体经过内部散射，然后又通过物体表面的其他顶

图5-52

点射出的光线传递过程，如图5-52所示。

2. 毛发的光感

绘画初学者很容易在面对如何绘制毛发的时候不知所措。对于光线而言，毛发有着特殊的质感，它们由每个发丝个体组合而成，而在光照效果下它们又是一个整体。人披散着的卷发在光照下显得蓬松柔和，而梳理后扎紧的直发又具备较为明显的反光质感，如动画电影《魔发奇缘》中公主的头发光泽，如图5-53所示。

图5-53

在很多影像中，对头发的不同处理，会使角色的性格产生明显的不同，而对于场面氛围而言，在微逆光的情况下，头发或毛发的轮廓边缘会发生半透光和散射的现象，这些现象可以用来塑造温馨、恬静及浪漫的氛围，如图5-54所示。

图5-54

3. 空气的质感

1) 空气透视

当人在野外眺望远方，无论是树木、山林或是建筑，都会因为距离远近位置的改变，而产生颜色上的变化。在户外，如果某物体的颜色较深，色调偏暗，当我们和物体的距离变远，再去观察该物体时，会发现物体暗色部分因距离拉远而变淡。如画面中树

林远景处并没有呈现出黑色，而变成淡淡的灰蓝色，如图5-55所示的画面出自动画电影《魔发奇缘》。

图5-55

通常色彩最深的地方会发生明显的改变，如会变得更浅，向蓝色倾向，这种现象就是空气的透视作用。大气及空气介质中包含很多物质，如水汽、烟尘、微粒等，而自然现象也让空气发生变化，如雨、雪、烟、雾。如电影《了不起的盖茨比》中，借由三维动画合成手段展示了不同季节、气候下的城市景象，如图5-56所示。

图5-56

这些使人们看到近处的景物比远处的景物浓重、色彩饱满、清晰度高；而人们看到的远处景物光照部分的色彩，较近处物体相比，饱和度会降低而倾向于灰色，鲜艳的色调也会变得黯淡下来。如图5-57和图5-58所示，以动画电影《人狼》及动画电影《秒速五厘米》为例，这些物体的

图5-57

有光与无光面的色值差异减少，最后都在最远距离的可视范围内，融合成了十分接近的色调。这点尤其体现在光线照度低的场景空间中，如雨、雪或夜晚的室外场景，此时，由于受光或背光面的区别变小，物体轮廓也和环境融为一体，变得难以辨认。所以，"空气透视"又称"色调透视""影调透视"或"阶调透视"。

图5-58

2) 灰尘效应

对于室外而言，如果空气中的湿度较大、浮尘较多时，那么在朝阳升起或夕阳西下时，我们就可以看到夕阳周围的天空和云朵呈现出明显的红色或橙色。以日出日落为例，众所周知日升于东而落于西，但事实上太阳只有在春分和秋分这两天才是如此。而在其他日子里，太阳是每天以0.258°的速度在移动，而且移动的方向也有变化。日出的时间变化比日落要快，日出之前空气湿度较大，日出之后湿度会逐渐降低。例如动画电影《侧耳倾听》中对于黎明的描绘。在黎明的第一个小时中，如果空气里有浮尘，则天空会显出粉红色的光彩，如图5-59所示。

此时空气中较多的水分使远景显得明亮，景物轮廓的清晰度和色彩饱和度都比较差，空气透视感强。所

图5-59

以早晨看到的景物好像蒙上一层薄纱，光线比较柔和，如动画电影《借东西的小人阿莉埃蒂》中清晨的景象，如图5-60所示。

图5-60

　　日落时，空气湿度低于早晨，空气中水分较少，光线会显得较硬。不过，日出的景象远不如日落时那样丰富多彩，日落在太阳还未到达地平线以前，云彩效果就会开始出现，而在日落之后，余晖还会保留一段时间。动画电影《龙猫》与《海洋奇缘》中就有对于日落时分的描绘，如图5-61和图5-62所示。

图5-61

图5-62

　　灰尘效应是常用于塑造美好情绪的画面，当空气中的各种微粒在光的照射下，可以

产生充满戏剧性和情绪化的视觉效果。如图5-63所示是动画电影《侧耳倾听》中对日出过程的表现，城市从灰色到破晓时刻的橙黄色，再到太阳升起瞬间云朵里散布的淡红色，看上去十分优美。

图5-63

3) 迎着光线而行

在清晨雾霭未退时，当一个人迎着光线前行的时候，从他身后迎着光去观察他的背影，你会看到非常美丽的景象。此时，空气中的水汽杂质比较接近地面，于是在散射的作用下，阳光中显出了橙色的光晕，把远景照亮，近景处则相对较暗，形成了这种少有的反空气透视效果。如动画电影《虞美人盛开的山坡》中的情节，如图5-64所示。

图5-64

4) 光斑与光束

同样与空气相关，在云多的季节，当几束阳光从云层的夹缝中挣脱，照射地面的时候，我们会看到特别清晰的光束，如动画电影《冰雪奇缘》中的城堡远景，这是一种极其美丽的光效，如图5-65所示。

图5-65

在画面中，日光束常表现为浅黄色的光芒，对画面有画龙点睛的作用，是传递自在、放松、怅然、迷幻等心理感受的视觉手段，如动画电影《狮子王》中辛巴登场的桥段，如图5-66所示。

在灾难的镜头里也常会使用，如动画电影《蒸汽男孩》中的爆炸场景，如图5-67所示。

图5-66

在影片中，多见于宽广场景的中远景，或中近距离的小于垂直度角的主观、半主观镜头的画面里。同时，在环境造型中可以加大空气透视效果，使画面呈现幻视效果。

而光斑是阳光穿过多缝隙的细密空间，如树影、墙面孔洞等后，留在地上的斑驳光点。光斑是塑造浪漫情怀的手法之一，连接成片的斑驳阳光，可以有效地打破遮挡物的阴影，产生一种悠然、安逸的感受，如《侧耳倾听》中，两人坐在布满光斑的树荫下，如图5-68所示。

图5-67

图5-68

4. 反射和折射

由于水的物理性质,当光照到静止水面时,一部分光线被水面反射,而另一部分则进入水中,越清澈的水折射的作用就越明显,我们就可以轻松地观察到水下的风景。当光线与水面角度越接近垂直,则光线进入水中(折射)的效果越明显,反之则反射的效果越强。水对于光线的反射很像镜面,当你的视线与水面成角的角度越小,你就不能看清水底,当反射角度渐渐变大趋向垂直,那么你将看到越来越多的水下画面。即如果站在岸边看向大海、湖泊甚至河流的远端,距离自己越远的水面越显得明亮,泛着波光,而低头看离自己最近的水面,你能够发现你看到内容很多,当然这是基于并不浑浊的水,如图5-69所示出自动画电影《海底总动员2》。

图5-69

而从水下看向水上,由于水可以过滤某类光线,随着水深不断增加,红色、橙色和黄色会先后消失,只留下蓝色,在更深的地方光线无法到达时,就只剩下黑暗。如图5-70所示,该画面出自动画系列剧《爱,死亡和机器人》。所以对于海洋的描绘,美好的风景总在浅表的海洋平面之下,如图5-71所示出自

动画电影《海底总动员2》。

图5-70

图5-71

5.7　影视动画作品中对光线的设计要点

5.7.1　确定用光的目的

在进行光影设计之初，设计师需要反复对自己提出一些问题：当前场景的用光是为了塑造时空关系还是为了营造气氛而设计呢？或是为了辅助人物？再或是根据片子的风格或导演的要求而进行的用光安排？每一个问题的答案都需要先在设计师的头脑中得以明确，然后才能着手绘制气氛图稿。这种"预想"的构思方法对任何一个场景设计人员而言都很有效。因为场景中光影的作用往往不是单一的，而更是一种综合性的体现。而光

影不同作用的体现又有主次和强弱之分，往往对于时空的体现、情绪的烘托、氛围的渲染、人物的刻画，甚至风格化的表现等都要通过光影设计而体现在一个场景之内。因此明晰的用光思路和对光源的准确筛选、判断是必不可少的。

如图5-72所示是在动画电影《寻梦环游记》中，同一角色在上下两个不同的场景内的不同心情状态。这两个镜头来自该动画影片的

图5-72

不同桥段，我们可以从色彩的纯度、色调，以及光线的强弱方向、明暗比例上发现他们的不同。

5.7.2　确定用光的风格

在设计影视和动画用光时，除了要明确用光的目的，还要明确光线的风格。这里所说的光线风格是指设计者基于对作品或作者个人风格特征的理解而进行的一种合理的用光设计，是一种综合了对于光线色、形、型、质(即光线的色彩、光线的形态、光线的体积、光线的质量)的统一设计，其结果是使用光趋向形式化、表意化，并且可以更好地配合作品影像的整体风格。

而在构建用光风格的创作过程中往往从如下几个方面考虑，分别是：作品整体风格基调、画面形式风格特点以及创作过程中的主观要求。

1. 光影设计要符合作品整体风格基调

每个动画作品都有不同的主题，不同的主题和内容奠定了作品的内在基调，并在文学层面首先形成了自身的风格。而动画制作者的本职工作就是将文字内容转换成动态影像。一个成功的转换不仅要准确地讲述作品内容，还要在视觉语言上讲述作品的风格。具体在用光设计方面，场景设计人员必须根据作品的整体风格进行光线的设计。例如，故事整体叙事平缓自然且舒畅亲切，那么用光方式就必须考虑到这一整体特征，这时如果多用闪动的、刺激性的、不和谐的用光显然是不合时宜的。所以，场景中对于光线的色彩、形态、体积和质量的设计要充分考虑作品的整体风格基调，做到有重点、不偏颇。光影的风格化过程在一些导演的影片中得以充分体现，如动画电影《僵尸新娘》，

在整部动画的用光中，暖光出现的概率极小，大多采用冷光处理塑造哥特式的整体风格特点，如图5-73所示。而定格动画片《科学怪狗》中，光线的处理也强化了其哥特视觉风格，如图5-74所示。

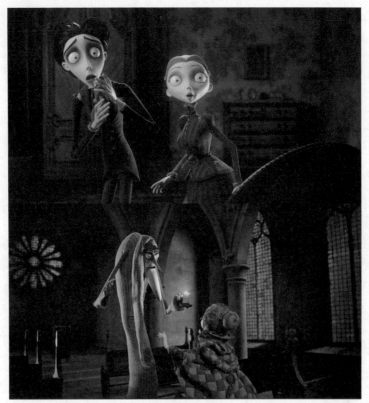

图5-73

图5-74

2. 光影设计要配合画面的形式风格特点

在某些场景中，光影要充分配合并体现影像的画面感和构图要求，任何一种风格化

的用光都是成就作品"画面感"的要素之一。如电影《罪恶之城2》，该影片的光线设计手法是趋向高硬度、高照度，使画面形成了非常强烈的视觉对比，这种手法完美地再现了黑白剪影的美式漫画风格，如图5-75所示。

图5-75

3. 光影设计要符合创作及剧情要求

光影设计的艺术性恰恰在于它可以充分呼应观众的感知水平。在一些动画片中，我们常看到有很多"特别"的用光，往往这种用光比常规的自然光线夸张或与常规的光影规律不符，而是人为制造出的主观光影效果。在动画电影《千与千寻》中，这一条通往另一个世界的门，在光线鲜明的对比下，显得格外醒目，如图5-76所示。

而在动画电影《魔法奇缘》中，无数悬空的灯光设计，烘托了两个角色间的情愫，塑造了浪漫的氛围，如图5-77所示。灯的数量、照度和位置都由软件准确控制，这对于实拍技术的前期布光来说，很难准确达到相同的效果。

图5-76

图5-77

5.7.3　照明控制要得当

　　影像中场景、环境和空间决定光线的关系，也决定了人物用光的形态；而人物用光的效果又传达出场景、环境和空间的特点。所以，对于画面中的场景，要严格按照光源性质处理光线。同样，光线的处理不能脱离环境。外景、内景还是实景，清晨、正午、黄昏还是傍晚，不同场景所需照明的程度、类型和色彩都要有相应的调整。同一场景的光线设置都要根据其表现内容的改变而变化，同一场景当遇到时间的变化、运动的发生、气氛的转变等变化时，照明必然随之发生改变。

5.8 充分注意主光的形式

1. 突出角色特点并为其提供恰当的曝光平衡

这点尤其体现在三维动画片当中，如何准确突出演员的特点是灯光设计人员进行设计之前必须考虑清楚的，例如让女性角色更加漂亮，或让邪恶角色看上去更为阴险等。另外，设计人员也必须根据场景的其他部分，为被摄物体提供恰当的曝光平衡。

2. 配合色彩强化情绪与气氛

在进行灯光设计时，体现场景的氛围是必不可少的。灯光设计人员要考虑到如何准确地采用何种光影效果烘托气氛，并且还要兼顾角色的表演。

请尝试针对同一场景，绘制出不同时间、不同光线下的色彩组合搭配。

下图两幅场景色、光训练是以时间段为分割点，场景绘制内容分别是黄昏和深夜的工地。由于黄昏时太阳光线和地面所成的角度很小，所以在处理工地栅栏时，作者将栅栏在地面的投影拉长以显示黄昏光线的特有现象。由于黄昏日光远不如正午日光强烈且色彩温暖，所以在绘景时，作者有意将建筑物上的色彩处理得温暖而含蓄，如图5-78所示。

而当同一场景绘制处于黑夜之中，只能看见远处闪动的城市微光，夜晚的感被塑造出来。作业中采用蓝色系作为整体的颜色基调，其中用黑色及深蓝色绘制无光的近景、中景效果，用相对纯度高的蓝色作为远景。而采用纯度较低的补色色系点缀出中景的城市微光。虽然笔墨不多，却能准确地体现出夜景的自然效果，见图5-79所示。

图5-78

图5-79

　　下面是训练中针对的同一场景，在时间上和气氛上都进行的不同渲染。如图5-80所示为白天普通房间内平淡的景象；而当改变光的处理使整个房间的气氛骤变，对光线衰减处理得十分巧妙。例如，墙上的绘图、室内的电脑等一些道具均在这种光线的照射下凸显诡异的气氛，如图5-81所示。

　　另一组作业是针对光线和色彩进行的整体训练。如图5-82所示，主光源是来自画面右侧的全局光线，光线刚度高而物体阴影呈现弱化。在色彩上采用明亮的黄色系使整个场景看上去舒畅、明朗。当对同一场景描绘其关灯之后的景象时，整体布光的手法就发生改变，虽然光线是从右侧窗户射入，但降低了明度和大面积的饱和度，使光线看上去微弱而有限，同时降低了整体色彩的饱和度，让画面看上去消极、灰暗，没有活力，如图5-83所示。

图5-80

图5-81

图5-82

图5-83

3. 保持画面连贯性

　　保持统一的画面感和影像的连贯性是必不可少的。一方面，这种处理方法可以保持

画面效果的连贯，从而给观众展示出一个相对完整的时间过程，用红色调完整地诠释了一个自然变化的过程，如图5-84所示。

另一方面，这种手法可以保持某个情节桥段内的情绪、气氛的相对连贯性。如图5-85所示为动画电影《千与千寻》中的女主角刚到油屋惊恐未定无人帮助的场面。我们注意这两幅图中光线都是微弱的，阴影、投影和较深的暗色调结合在一起，给人以悬疑、恐惧、毫无安全感的感受。

图5-84　　　　　　　　　　　图5-85

4.覆盖动作

场景中的光线是否能够覆盖动作的进行是设计时必须考虑的，这里指的动作包括角色表演、移动以及运动镜头下的动作桥段等。

5.保证场景内的光色平衡

灯光设计人员要通过控制光线从而协调影像的整体颜色和光线分布，并及时校正图像色偏、过饱和或饱和度不足的情况。

第 6 章
动画色彩设计的具体步骤

- 动画色彩设计的流程概述
- 绘制色彩脚本
- 确定色彩风格
- 为动画设计恰当的基本色调
- 设定恰当的色彩组合类型
- 动画色彩的局部调整与技巧

6.1 动画色彩设计的流程概述

　　本章将展示一套色彩设计流程，以及与之相符的可用于动画色彩设计和规划的择色体系。一般将色相谱系根据动画画面气氛及情绪的需求分为冷色系(消极色域)、暖色系(积极色域)和中间色系。同时依据人的感受和情绪，将动画色调按照不同的明暗饱和关系分为八个色调方向，它们分别是纯色色调、明色色调、淡色色调、浊色色调、淡浊色色调、暗色色调、黑色色调、白色色调。另外，根据色彩在色相环上的科学分布，展示了八种色彩组合类型的概念，它们分别是对决型、准对决型、三角型、全相型、局部全相型、类似型、同相型、同相中的局部对决型。如果我们应用这套动画色彩设计体系和流程辅助动画创作，就可以事半功倍地推进动画色彩设计的工作，提高动画色彩的视觉效果功能与心理感受功能，使应用者可以第一时间创作出符合作品故事、情绪、画面需要，且风格化的动画色彩系统。

　　动画色彩设计是一个从局部到整体，再由整体深入局部的设计过程。其流程如下：首先确定并绘制角色色彩和场景色彩。从角色的肤色、发色到不同的服装、道具的色彩组合搭配，到某一场或几场戏所需的内景或室外场景配色，从角色个体到独立的场景内容，这些都需要经过色彩设计者的着重设计。角色和场景色彩设计的具体内容，详见本书第4章4.1.1节。当完成角色色彩设计后，我们要进行动画创作的色彩脚本绘制。动画色彩脚本将配合给整个动画片剧情起伏、情绪引导，是动画作品初期最具统筹性的色彩蓝本。随后，创作者将进入完整的色彩风格的设计环节。在这一环节中，除色彩的规律性之外，如何突显审美风格将会是一个重要的议题，色彩风格将更有效地使我们的动画作品自被观看之初就极具美学特色，令人过目难忘。然后，创作者要从统揽动画全片的色彩工作转移到相对具体的阶段性画面中去，即选择并确定自己动画作品各个桥段中的基本色调。当然，这些不同的色调将应用在动画片不同的剧情桥段中，如何选择最合适的色调进行表现，会是每一个创作者面对的巨大挑战。紧接着，当我们面对更加具体的画面单元时，每一段甚至每一帧值得反复推敲的画面色彩将成为一个作品是否经得住推敲的关键。色彩设计者要确定设计中使用哪种或哪些色彩的组合类型，才能让每一个画面都经得住观众挑剔的审视。最后，当我们首次完成了一个动画影片的色彩设计后，就要面对微调的环节，这些环节中不但有对动画色彩节奏的控制，还有根据创作需求进行的再度修整。对细节的调整会让一部动画作品更经得起推敲，所以如何进行最后的色彩调整也是至关重要的。

6.2 绘制色彩脚本

在面对任何一个动画剧本进行色彩设计之初，设计者都应思考这样一个问题："如何最大限度地让色彩设计服从于动画作品的主题、叙事和美术风格？"之所以思考这个问题，是因为每个动画片从开始到最终完成，都要经过相当漫长的制作周期。如果不统揽性地预先完成色彩的规划设计，势必在具体绘制时出现各种问题，如用色与角色性格不符、色彩与情境气氛相悖、色调组合不能对应剧情发展、用色不能很好地体现动画片的美学风格等。这些问题中的任何一个，都足以影响动画作品的完成，而出现如制作大范围修改、工程被迫返工，严重的甚至导致整体工期延误或中断，带来重大的经济损失。

解决这一问题的最有效途径就是严格地进行动画色彩脚本设定。与动画分镜头脚本不同，动画色彩脚本的核心在于动画色彩的预演。色彩脚本英文为Color Script，是最有效的色彩预设手段，可以最大限度地整体控制动画或游戏作品的色彩倾向，以及与剧本、剧情的协调程度。对于有色动画片而言，色彩的预演在现今商业动画制作流程中是非常重要的单元。它最有效地给其他环节的动画制作人员提供了色彩蓝本，起到色彩的统筹指导作用。而其他动画制作人员拿到色彩脚本时，会第一时间明确自己的工作目标，如画面的色彩范围、某一区间时长内的画面取色范围等。而这些明确的色彩脚本可以最大限度地规范和简化其他人员的工作量。

在绘制色彩脚本时，首先要根据戏剧冲突的"起""承""转""合"，将剧本按照情绪或气氛分类拆分为若干个单元，之后针对每个单元进行色彩的规划。很可能在绘制初期，色彩设计人员会进行色彩范围的绘制，这个阶段我们不一定会直接对脚本涂色，而是先慎重选取一些可用的色域范围。色彩规划的推进是由表及里的过程，每一个大单元内又会有小的戏剧冲突和情绪变化。这就要求色彩设计人员像剥洋葱皮一样，一层一层由外而内、从整体到局部地进行色彩脚本的设定和推进。例如，先针对整体选择恰当的色相和色调，再对不同色彩进行调配。根据色彩的数量、色彩的体积等寻找与想要表现的意象相符合的色彩搭配，用于明确用色主题。随后进入色彩的微调环节，如针对色彩的明度、纯度、色与光的设计等进行微调。

如图6-1所示，图片中从上至下分别是动画电影《霍顿与无名氏》中的用色范围图、色彩脚本绘制图以及最终的画面效果图。可以看到，直白的色块表达出用色的范畴。对照色彩脚本时不难发现，用色范围基本对应或呼应于故事内容和画面气氛。而对比动画色彩脚本和最终画面时，我们又可以发现：一方面，动画最终效果与前期动画色彩脚本基本保持一致，色彩脚本对动画片的指导意义不容忽视；另一方面，虽然色彩脚本起到指导作用，但它不代表最终效果必须分毫不差地服从于色彩脚本的每一格画面内容。可见，细节的变化、造型或构图的后期调整，以及色彩的最终确定，都与动画的整体视觉效果紧密相连，即在合理范围内的中后期微调是允许的。

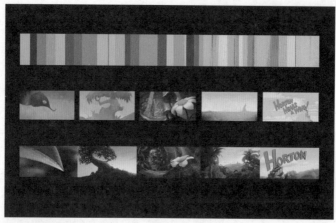

<div align="center">图6-1</div>

如图6-2所示为动画电影《闪电狗》的着色分镜稿。

<div align="center">图6-2</div>

　　如图6-3所示，这是高级概念艺术家Paolo Giandoso为3D动画电影《第七矮人》所做的场景色彩脚本。如图6-4所示是他为该动画进行的完整色彩脚本编写工作，图片上左侧的文字是该动画片故事情节的主要桥段，右侧是色彩脚本和用色标识。由此图可见，色彩脚本的设计是根据故事脉络与剧情桥段进行的整体性规划。

图6-3

图6-4

6.3 确定色彩风格

由前文可知，动画色彩设计的推进是由表及里的过程，所以在色彩脚本确立后，应该向纵深方向推进色彩的设计。而对于色彩风格的把握是一个动画影片用色的灵魂所在，体现出动画创作者个人的色彩美学修养和用色特性。如何选择与创作意象相符合的基本色，是体现个人色彩风格的重要途径，而符合意象的基本色及其衍生的组合又能第一时间博得观众的好感。

想要确定色彩的用色风格，除了通晓剧本、明确主题外，应该首先确定动画的基本色和主色，而确定基本色或主色的重要途径就是有效利用科学的色相选取方法，从颜色的本体到色彩的冷暖关系，再到色彩的情绪功能，这些都需要经过设计者的严谨分析和思考。

6.3.1 确定基本色和主色

这里说的"主色"是基本色中所占面积最大的颜色，而主色是因比例原因对其他配色起到支配作用的色彩。在基本色的色相中，完成主色的选择意味着更容易选择与之相配的其他颜色，如图6-5所示。

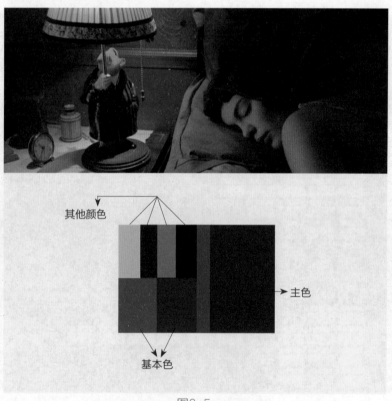

图6-5

6.3.2　选取恰当的基本色相

　　如图6-6所示，本书将动画色相的取色法简化在"七色色相取色环"中，将动画需要的基本色相分为七个不同的色彩范围。这些色相范围可以组合成为一个简单的色相环，它们依次是红、橙、黄、绿、蓝、紫和品红。其中，红色、橙色与黄色归于暖色系；紫色、蓝色、绿色归于冷色系；而另外的一种品红色，是冷色与暖色系之间的色。

七色色相取色环

图6-6

6.3.3　选取恰当的色系

　　当我们确定好主色或者基本色的色相区域时，并不意味着色彩选取工作的结束。在图6-5中可以看到主色、基本色和其他颜色的相互作用。但对于完整的配色过程而言，图6-5仅体现出色彩的框架、范围，而任一画面都具备"明亮区域""过渡区域"和"暗影区域"，每一个区域内都有更为复杂的色彩。如图6-7所示，同样的用色画面中，当把"明亮区域""过渡区域"和"暗影区域"的具体色彩拆分开时，我们会发现更多元的色彩成分和更加丰富的冷暖关系。所以，如何把用色从整体走向局部，是解决基本色相后的具体问题。

明亮区域　　　　　　　过渡区域　　　　　　　暗影区域

图6-7

　　本书中把七色色相环根据传达出的不同情绪划分为三个部分，它们分别是代表积极情绪的"红色系""黄色系"和"橙色系"；代表消极情绪的"绿色系""蓝色系"和"紫色系"；代表特殊情绪及气氛的中间色系——"品红色系"，如图6-8所示。

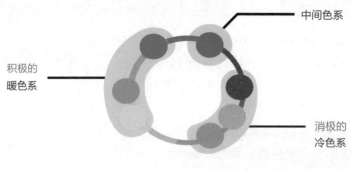

积极的
暖色系

中间色系

消极的
冷色系

图6-8

1. 暖色系

"红色系""黄色系"与"橙色系"均属于暖色系的行列。暖色系易产生明快、温暖的视觉感受,而其心理感受多会令人联想到温暖、活力、强壮、阳光、欢乐等积极意味。

1) 红色系

在使用的时候,暖色系常用来表现活力和积极的因素,其中红色的表现力最强,红色可以传递出开放、热情、健康的感觉,如图6-9所示。当明度和纯度越高,其表现力就越强,色彩传递的张力就越大,反之则显得相对较为温和。

图6-9

如图6-10所示为动画电影《红辣椒》中的一个画面。

如图6-11所示为将画面基本色相和配色拆分出来的效果,可见大面积的红色系呈现出强烈的视觉刺激。画面中绿色系与黑色的点缀使这种色彩冲突变得更加强烈,同时这种补色与暗色的应用提升了画面的不安全感。

图6-10

图6-11

2) 黄色系

值得一提的是，在色彩中那些自身明度较高的色（单色），在视觉重量上都显得比较"轻"，同时力量感也相对较差。例如黄色与红色或黑色相比时，明显黄色的力量感薄弱。如图6-12所示，黄色是七种基本色相中最醒目的颜色，可以塑造出愉悦、年轻、爽朗、热闹的感觉。当加入同类色时，黄色更容易显得安静和优雅，而加入适当的补色或补色的近似色时，会显出华美的感觉。

图6-12

如图6-13所示为动画电影《海洋之歌》的画面，黄色系完全统治画面时，形成了温暖、光明的希望之感。

如图6-14所示为将画面基本色相和配色拆分出来的效果，其选取了大面积的黄色系同相色和小面积的橙黄色，在微妙的对比中制造出了和谐统一且富有趣味性的色彩感受。

图6-13

图6-14

3) 橙色系

橙色融合了红色的活力和黄色的阳光感，如图6-15所示。橙色和其他基本色不同，其他基本色都有体现其色彩的固有名，而橙色却是借用了水果名作为色彩名，这种情况也出现在其他一些间色或复色身上，如琥珀色、巧克力色、米色等，都是以人们对自然物象感受的直观色彩命名。橙色可以塑造阳光、舒适、快乐的感觉，作为主色使用时，加入绿色或蓝色就可以增加其色彩的活跃度。

如图6-16所示为动画电影《凯尔经的秘密》中的画面。

如图6-17所示是画面基本色相和配色拆分出来的效果。其中不同明度、纯度的橙色约占画面面积90%的比例，而其他色彩选取了同类色或近似色。

图6-15

图6-16

图6-17

2. 冷色系

"绿色系""蓝色系""紫色系"属于冷色系的范围，它们带来的视觉感受是爽朗的，其传达的心理感受多为理智、冷静、坚实、干练、安静、温柔、优雅、清凉等意味。

1) 绿色系

冷色系常用来诠释相对温和、严谨、低调的情绪。绿色是冷色系中最直接传达自然能量的色彩，也是最常用于表达治愈和生命的颜色，如图6-18所示。绿色可以塑造自然、和平、包容、朴素、健康的感觉。与暖色系的基础色相比，绿色是一种更加质朴的色彩；而对比冷色系中的蓝色，绿色又显示出活力和积极感。所以，绿色是冷色系中最深藏活力的、冷静与活力并存的色彩。绿色由黄色和蓝色混合而成，单一的绿色很难让画面活跃起来，但当加入补色之后，就呈现出惊人的张力。

图6-18

如图6-19所示为动画电影《无敌破坏王2：大闹互联网》中的色彩效果。

当注视配色比例图时，不难发现，色彩可以通过同色系面积比例关系，制造出和谐统一的、气氛高度强化的视觉效果，如图6-20所示。

图6-19

图6-20

2) 蓝色系

蓝色是冷色系的中心色，作为三原色之一，加入黄色则生成绿色，加入红色则生成紫色，如图6-21所示。所以，蓝色是冷色系中无添加的、纯粹的颜色，也是最常用来诠释清爽的色彩之一。蓝色可以塑造出冷静、理智、沉着、精密、整洁、秩序的感觉。在使用时要注意，如果表现欢乐的气氛或快乐轻松的性格，一定要大幅减少蓝色的比例。

图6-21

如图6-22所示为动画电影《哈尔的移动城堡》的场景，高纯度的蓝色作为背景，近景是女主角身着低纯度的蓝色服装，远处的白色云朵巧妙地分割了不同纯度的蓝色，使画面看上去和谐、清爽。

如图6-23所示，通过配色比例图分析，画面中天空采用了大面积的蓝色，配以少部分白色的云，角色身着蓝色系的服装，同时用玫红色的发饰作为点缀，使画面整体带有宁静、和谐、清澈的感受。

图6-22

图6-23

3) 紫色系

紫色排列在可见光的末端，是七色可见光中的最末色相，在波长图中，紫色外侧即是紫外线。在色彩应用中，紫色可以塑造幻想、优雅、柔和、高贵、成熟、神秘、权力的感受，如图6-24所示。与蓝色相比，紫色传递的情感更为复杂。紫色包含着更多的戏剧性与幻想，因为紫色是由蓝色和红色调和而成，紫色中既包含了蓝色的理智与秩序，同时又加入了红色的奔放和激情。所以，紫色是一种充满内在对抗力量的色彩，也因此紫色总是潜藏诱惑感的神秘颜色。

作为基本色相使用时，提高明度的同色系配色可以增加画面的优雅气质，而在高纯度的紫色组合搭配中加入少量补色可增强其华丽感。在这方面，2014年

图6-24

上映的动画电影《超能陆战队》就是很好的例子，如图6-25所示。

紫色系与黄色系的对比与部分品红色碰撞在一起，在煽情功能的同时突显了悬疑、未知、恐怖的气氛，如图6-26所示。

图6-25 图6-26

3. 冷暖之间的过渡色系——品红

品红色系是一个任意色彩都无法代替的个性色彩，富有鲜明的个性和浓烈的感染力，尤其体现在现代社会生活、时尚艺术以及影视媒体中。品红色系具有独特的表现力，介于红色和紫色之间，而在光谱中它位于紫色的外侧，如图6-27所示。如果想要体现品红色的鲜艳程度，就一定要搭配品红色。品红色是女性特征最强烈的颜色，也是被称为最浪漫华美的色彩。

光谱中的色彩 色相环中的色彩

图6-27

品红色可以塑造女性、华丽、甜美、娇艳、妖娆、柔嫩、性感的感受，但也会给人带来或多或少的不可靠感。提高明度的品红色系，可以产生柔嫩的年轻感，如果添加高纯度的补色，则会减少优雅感，搭配失调会显出肤浅、轻浮的感觉，如动画电影《寻梦环游记》中的这一幕，在品红色为基调的色彩下，男主角识破了对方的谎言，如图6-28所示。

如图6-29所示，品红色系十分艳丽，但由于添加了高纯度的补色后，使画面中的角色增加了轻浮、不可信任的感觉，也符合剧情中对于该角色性格行为的设定。

图6-28

图6-29

6.4 为动画设计恰当的基本色调

在已经明确基本色相的情况下，就要进入动画色调的选择环节。色调是明度和饱和度的复合体，综合了色彩的明与暗，以及色彩的强度和鲜艳程度，表现能力十分强烈，在影视、动画等动态画面效果中，构成了立体的色彩空间。

本书中将黑色色调、白色色调归入无彩色系的色调中，将有彩色系分为纯色色调、明色色调、淡色色调、浊色色调、淡浊色色调和暗色色调六类。另外，色调与上一节中介绍的基本色相不同，基本色相是指画面中所用色彩的色相总体倾向。而色调则是按纯度和明度进行科学归类后，应用于画面的整体色彩效果，并不指具体某一色彩。此处，以橙色为例得到三角型色调的体系，左侧由上至下是由白至黑的明度关系，而由左至右是白、黑两色向纯色的橙色的过渡关系，如图6-30所示。

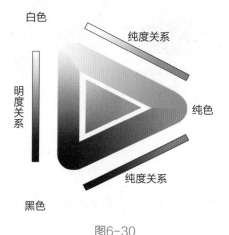

图6-30

如图6-31所示，图中呈现出三角形为基本形的色调体系，用于诠释色调的类型。在该色调体系中，三角形的三个端点分别为白色、纯色和黑色，并用一个红色圆点的不同位置关系，表示我们在此色调体系中不同的择色范围。

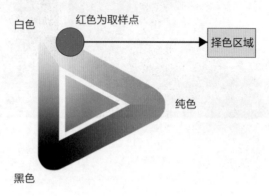

图6-31

笔者以此色调体系为例，总结归纳出八种不同的色调选取类型，广大动画爱好者和从业者可借由此八种色调类型，更直观地认知动画色调的概念。同时，当熟识这一择色规律后，可以通过这种方法快速有效地建立出自己动画作品的颜色选择方案，并在创作前最有效地定义出符合作者个人要求的画面色彩基调。

1. 纯色色调

纯色色调给人健康、力量、积极、主动的感觉。纯色并不指三原色，而是指最纯粹、明显，鲜艳感最强的色调。简单来说，纯色不混合白色、灰色和黑色。纯色色调是最生动的色调，表现出如积极、开放、活力、健康、力量、直接、真实、热情的意象，如图6-32所示。

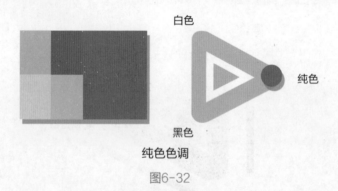

纯色色调

图6-32

纯色是儿童最喜欢的色调，所以纯色色调被大量应用在幼儿教育中。例如动画《巴巴爸爸 第一季》，如图6-33所示。

图6-33

但纯色可以表达活力和强烈的热情，由于这种很"直接"情感的诠释，导致纯色色调会在很多时候显得幼稚和浮躁，如动画短片《摔跤的罗密欧与朱丽叶》，如图6-34所示。

图6-34

对于静态画面而言，纯色色调是非常普遍的，但基于动画作品影像的流动性来说，在影像的动态流中，并没有绝对意义上的纯色色调。在一些影视作品中，纯色色调往往具有强烈的象征意义，或为了配合整体影像的画面风格而设计，如动画电影《红辣椒》的这一桥段，由于这段故事发生在角色的梦中，所以在色彩使用上大多以纯色为主，进而塑造出一个非真实的光怪陆离的梦境世界，如图6-35所示。

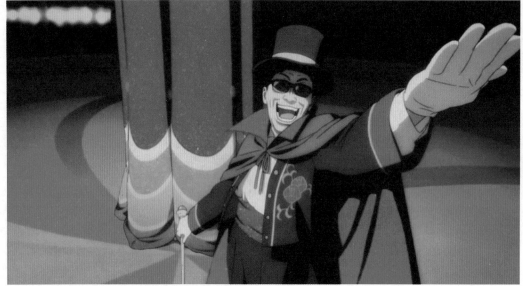

图6-35

2. 明色色调

明色色调给人明快、清爽、年轻、温和的感觉。明色是在纯色的基础上，加入20%～50%白色而形成了明度变化的色调，如图6-36所示。

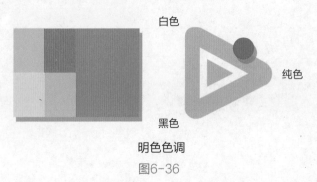

白色

纯色

黑色

明色色调

图6-36

在动画电影《夏日大作战》中，没有纯色的浓烈，明色色调就削弱了鲜明的浓烈和直接感，而呈现柔和与清新之感，如图6-37所示。明色最容易引起好感和同情，明色色调可以缓和失去平衡的配色，既可以给阴暗沉闷的配色增加生机，又可以给过于清淡的颜色增加浓度。明色调从内而外带给人明快、清爽、纯真的感觉，但是如果使用太过于平均，就会让人觉得廉价、无聊、贫弱。

3. 淡色色调

淡色色调给人纤细、优雅、柔弱、无力的感觉。淡色色调是在明色色调的基础上，只加入30%～40%的白色得到的结果，如图6-38所示。

图6-37

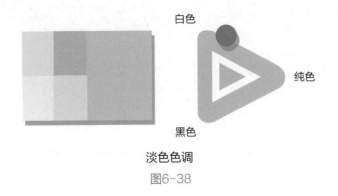

白色

纯色

黑色

淡色色调

图6-38

淡色色调消除了几乎全部的浓烈感，所以，淡色色调是轻松的、没有危险感和压力的色调，如动画电影《疯狂原始人》中的处理，如图6-39所示。

图6-39

但是，淡色色调传递的感受没有明显的自我主张，所以，既没有太积极也没有太消极的意象，因其太过于温和也容易给人没有主见或难以依靠的印象。所以，淡色色调通常可以表现婴儿、少女、柔弱、天真、纯粹等意象，只有在加入补色和补色附近的色系时，才增加了主动性的因素。例如，动画电影《千年女优》的尾声，衰老的女主角躺在床上，使用了淡色色调，这种颜色可以轻易地塑造出平静、柔弱、与世无争的感受，如图6-40所示。

图6-40

4. 浊色色调

浊色色调给人沉静、凝滞、稳定、成熟、苍老的感觉。浊色色调由纯色中加入灰色，或明色中混入黑色组成，如图6-41所示。

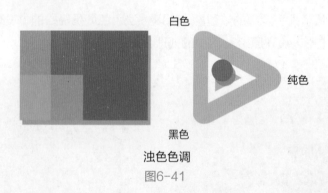

浊色色调
图6-41

浊色色调体现出素雅和冷静，所以，浊色色调常常可以给人带来稳重成熟的可依靠感，在绘画中浊色色调通常被戏称为"高级灰"，如图6-42所示。浊色色调是低调而个性的色调，在使用时，如果不加入任何补色，而加入同色系或邻近色系的相似纯度的色彩，容易显得保守、年老、迟钝、无用的感觉。

图6-42

5. 淡浊色色调

淡浊色色调给人矜持、内敛、洗练的感觉。在浊色的基础上，加入少量的白色便形成了淡浊色，如图6-43所示。

淡浊色比淡色略显消极，但提升了成熟度的韵味，如果说浊色色调用来表现优雅和成熟，那么淡浊色

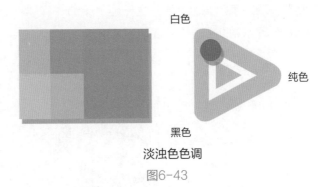

图6-43

色调可以很好地凸显柔和与雅致，如图6-44所示出自动画电影《魔女宅急便》。

图6-44

淡浊色色调是不太好控制的色调，因为相对于纯色或明色色调而言，略显内向和消极。所以淡浊色调常用于表现怀旧以及与回忆相关的情绪，如动画电影《飞屋环游记》中的老旧照片就采用了淡浊色调处理，如图6-45所示。

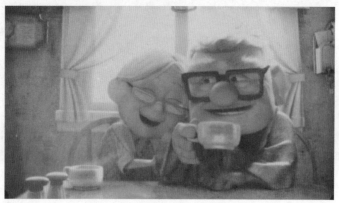

图6-45

然而，淡浊色色调也容易产生无趣、呆滞、寂寥、冷淡、无力的感觉，如动画电影《未麻的部屋》中的这一幕，如图6-46所示。

图6-46

6. 暗色色调

暗色色调给人力量、成熟、高贵、老练的感觉，如图6-47所示。

暗色色调由纯色加入黑色而成，给人稳定、内敛、庄严及浑厚的感受，如图6-48所示出自动画电影《头脑特工队》。

图6-47

图6-48

暗色色调能够展现
出忍耐力和坚持，如果
加入黑色，会增加暗色
色调的神秘、怪异和力
量感，如图6-49所示
是动画电影《圣诞夜惊
魂》中恐怖村的场景。

这是一种塑造男
性魅力的色调，兼备能
量和内敛，用于塑造强
力、坚实、古典、深

图6-49

邃的感受。但暗色色调也可用于加重压力与压抑的感受，如动画电影《萤火虫之墓》中
兄妹生死诀别之际，在色彩处理上就选用暗色色调，用于加强沮丧、心痛的意味，如图
6-50所示。

图6-50

7. 黑色色调

黑色色调给人神秘、气派、浑厚、幻想的感觉，如图6-51所示。

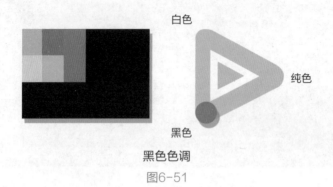

图6-51

黑色色调是非常具有重量感的色调，所有其他的色彩在黑色中都能被衬托出来。黑色强调了力量、沉寂和神秘，带有不安的感情色彩，所以黑色与暖色系的纯色色调组合时，会增强危险感和力量感，如图6-52所示出自动画电影《凯尔经的秘密》。

图6-52

而和冷色系明色、淡色色调组合时，会增强神秘感，如图6-53所示。

图6-53

8. 白色色调

白色色调给人简约、干净、独立、干练的感觉，其他色调在与白色组合后，都会趋向于成为更加舒畅、干净、优雅的色调，如图6-54所示。

浓烈的色彩加入白色，会显得清爽，总之白色可以整体

图6-54

提升色调的明度，使画面呈现干净、振作、舒畅、整洁、合理、知性、清爽、现代的感觉。白色和冷色系的蓝色色相组合在一起时，会夸张冰冷的程度，容易令人觉得无情、冷淡或太过高傲，如图6-55所示。

图6-55

6.5　设定恰当的色彩组合类型

6.5.1　什么是动画色彩组合类型

在上面两节中，分别对七种基本色相和八种基本色调色进行了讲解，而在具体应用的时候，色彩是复杂情绪的传递者，基本色相和色调不足以完全支撑情绪或感受的传递，所以在本节中，我们把色彩的色相组合假设在一个色相环上，根据不同位置的色彩组合找到规律。本节介绍了八种基本组合类型，通过这样的手法，创作者会科学、直接地找到自己需要的色彩组合。

在动画作品中，不同画面的气氛情绪都是通过色彩的组合搭配从而实现的。选择的色调越鲜艳强烈，对配色的诉求也越强；反之，色调越淡、越素雅，则对于配色的诉求就越弱。在实际配色中，色相的使用究竟是采用相同色相还是自由使用，或是按照一定

的组合，其产生的结果都不相同。这里大致分为三大类：封闭的同相型、开放且综合的全向型、充满对抗的对决型，我们细分的八种类型，皆由此三种基本型衍生而来。

6.5.2　八种动画色彩的组合类型

1. 对决型

在对决型中，总有主体色和对抗色两个部分，而其中之所以称为"对决"是因为对抗色与主色呈现出直接的补色关系，如图6-56所示。

图6-56

从虚拟的色相环图中，可以直接感受到这种对决，即成180°的相对色彩组合就是对决型，对决型给人尖锐、强烈的印象。如图6-57所示，动画电影《借东西的小人阿莉埃蒂》中，鲜明的对决型，使画面变得鲜明、洁净。

图6-57

对决型塑造的感觉绝不是暧昧，而是坚决果断的冲突感，往往对决型可以塑造出强烈的绝对比，从而制造出明快的节奏、率真的性格，或者冲突的矛盾感、怪异的氛围，如查理和巧克力工厂中的这一幕，如图6-58所示。

图6-58

2. 准对决型

准对决型与对决型相似，不过，虽然属于对抗位置的远距离两色系，但并不是成180°的对抗形式，而是稍有偏移，如图6-59所示。准对决型没有对决型的强烈感觉，相比而言色彩效果要稳定一些。

图6-59

在视觉上，色相差越大、纯度越高，就越能制造出戏剧性的对决效果，使对决的两色都变得强势起来，如果是淡色色调的对决，力量就会变弱，所以要综合我们上面两节的内容进行色彩设计。在动画片中，现实中和梦中的主人公为同一人，但在虚幻的梦中，主角的造型和色彩有鲜明的对比，即准对决型，如图6-60所示。

图6-60

我们可以比较她在现实和虚幻中的用色处理，这种准对决型造成了强烈的视觉关系，把人物干练、活泼的性格强烈地衬托出来，同时影片也用穿过遮挡物的手段，把现实和虚幻衔接在一起。对决型和准对决型都可以塑造强烈、力量、大胆的感觉，在动画电影《蜘蛛侠：平行宇宙》中，用准对决型塑造出鲜明的视觉风格，如图6-61所示。

图6-61

3. 三角型

红色、蓝色、黄色三种颜色在色相环上的位置距离均等，正好形成一个三角形，如图6-62所示。

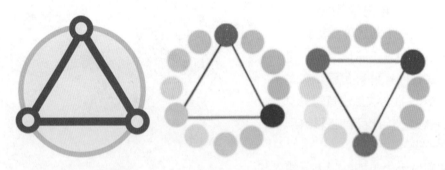

图6-62

用三角型位置上的颜色配色可以体现出舒畅的都市开放感。这种三角型，是对决型和全相型的结合体。对决型可以表现坚实的感觉，但同时容易产生僵硬、严厉的负面感；全相型比较自由开放，但有过于随意的缺点。而三角型可以体现两种型的优势，摒弃了缺点，且很均衡地保留了两者的优点，舒畅又锐利，并且还具有亲切感。三角型的缺点就是因平衡性太好，而不容易让人留下深刻的印象，会给人平凡、无个性的感觉。

所以在使用三角型的时候，不要局限于正三角型，也可以稍微错开三种色相的位置，改变色调，做出有特色的配色。如图6-63所示，在动画电影《龙猫》中，通过三角型色相组合，塑造了可爱的小女孩形象。

图6-63

4. 全相型

全相型是毫不偏袒地使用所有色相进行搭配的类型，包括主色在内，一般使用色彩超过五种时，即被视为全相型，如图6-64所示。

图6-64

如图6-65所示，由于使用的色彩范围很广，所以呈现出热闹、自由的感觉。

图6-65

在动画片中，全相型的应用非常普遍。全相型不会侧重于任何色相，相对于其他类型而言，全相型中的主色不会被整体或配色束缚，特别是越采用个性的色调，效果越发明显。全相型表达出舒适、幽默、开放、自由、热闹、欢乐、健康的感受，如图6-66所示。

图6-66

5. 局部全相型

局部全相型是画面整体被一种色相覆盖，或者画面主色的面积比例很大，而其中的局部色彩(面积小于画面比例的1/4)相对十分丰富，如图6-67所示。

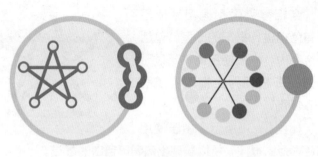

图6-67

局部全相型可以增加画面的欢乐气氛，而又不致打乱画面的整体基调，如图6-68所示。

图6-68

当从局部全相型中撤走了局部丰富的色彩时，画面会突然显得无聊和冷清。例如，动画电影《头脑特工队》的这一画面，可直观地看到画面除了色彩艳丽的气球小亭和黄色的角色以外，所有部分都笼罩在蓝紫色中，如图6-69所示。

图6-69

但是如果把这两处的色彩去掉，则之前画面的跳跃感和趣味性就消失了，如图6-70所示。

图6-70

6. 类似型

类似型，顾名思义，是用类似色相，或色相环中的位置关系相近的色彩进行组合，而缔造出视觉协调的配色关系。要点是不使用对立的色相，同时色相间可以存在一定的共性关系，如图6-71所示。

图6-71

如图6-72所示，在动画电影《魔女宅急便》中，这一场景内画面中使用青绿色与蓝色保持视觉上的协调，虽然这是不同的色系，但正因为其具备类似关系，才使画面保持优美的和谐的效果。

图6-72

7. 同相型

同相型使用完全相同的色相进行配色，但明度有所不同，不使用对立的色相。如果把全色相分为24等份，可以把每4等份理解为类似型，在同样的冷色或暖色范围内，类似型的范围也可以稍微扩大，如图6-73所示。

如动画电影《东京教父》的这一画面，色彩整体上为橙色系，而局部色彩由不同程度的橙色组成，如图6-74所示。

图6-73

图6-74

这是广泛应用的色彩类型之一，可以保持非常好的画面整体性，使画面显得协调与单纯，如图6-75所示。同相型和类似型都有内敛和沉静的感觉，但区别是：由于同相型是同一色相内的组合关系，而使这种类型显出了非常执着的特性。而类似型，虽然同样可以塑造和谐的效果，但因本身色彩基础来自不同的色相，而产生了相对的趣味感。

图6-75

8. 同相中的局部对决型

同相中的局部对决型，就是在同相型和类似型中加入少量的补色类型，如图6-76所示。

图6-76

同相型和类似型中只要稍微加入占整体面积中约5%的补色，就立刻显出活跃的感觉，增加了趣味性。在动画电影《冰雪奇缘》的这一画面中，对比补色恰到好处地点亮了画面，且降低了恐怖阴冷的感觉，如图6-77所示。

图6-77

但如果加入的补色占整体面积的20%，色相类型直接变为对决型，就会失去趣味性，而变得非常坚决。其中，补色如果使用比较弱的色调可以体现稳定、华美；如果主色较弱，而补色又是十分鲜艳、强烈的纯色色调，会大幅提升华丽的感觉。同相中的局部对决型，可以很好地展现趣味、格调、时髦、沉着、精密、高雅和华丽。

6.6　动画色彩的局部调整与技巧

当我们完成了一部动画片的完整色彩设计后，接下来一个重要的环节就是审查细节和反复修改。动画作品的色彩设定是既富于逻辑与科学性，又带有感性思考的创作过程。其科学性在于，我们可以用上文中任意的科学择色方法，快速找到符合我们需求的色相类型或色调体系。而之所以说色彩创作具有感性思考，是因为动画本身就是充满想

象力与创意、创新的几何体。动画影片的色彩既可以趋于写实，又可以充满抽象，既可以靠近传统，又能满载创新。

具体到色彩的细节处理上，通常主要篇幅的色彩初稿都是符合作品客观需求的，如符合剧情、呼应主题、协调叙事等。但有些时候动画创作者会需要相对夸张的、突出的审美需求，继而对动画作品中的色彩进行调整，有些是细节性的，如某一镜头画面的色彩，某一画面中角色的色彩等。而有时也可能对某一场戏持续镜头内的画面进行色彩修改，其原因是多样的，如调整情绪节奏、强化美术风格、增加感染力等。当然这些调整并不是因为色彩设定出了错，而是为了更好地突出作品的优势，起到锦上添花的作用。如图6-78所示，从左至右依次为学生对个人动画作品《南栖记》中的画面色彩进行的微调。虽然三幅画面中主体色相、色彩类型都没有发生改变，但我们能从局部色调上发现冷暖的变化和随之产生的画面差异。当然对色彩的调整中，不乏很多实用的技巧和方法，后文中将为大家逐一介绍。

图6-78

6.6.1　调整色彩节奏

动画作品对色彩的要求很高，因为色彩是动画造型过程中的重要工具。对色彩节奏的准确把握可以巧妙地制造出情绪、时间、质量、体积等多种抽象和客观存在的感觉；而不当的色彩节奏会直接造成视觉误导，从而造成观者的不适感。我们可以针对同一场景在色彩上进行尝试性训练，这样可以帮助我们加强对色彩和情绪的识别能力。

以学生随堂作业为例，下列图片为同一场景的差异性色彩尝试。如图6-79所示，我们能从对比中发现，当冷色调、灰度高、饱和度低的暗淡色彩，被高纯度、高明度的

颜色及配色方式替代时，产生的环境状态、空间气氛以及心理情绪，会发生逆转性的改变。

图6-79

　　对于一部完整的动画作品而言，除了受美术风格约束的动画片之外，动画作品画面自始至终只保持一个色调的情况是相对少见的。多数动画作品因戏剧冲突的改变，故事的转折、角色情绪的变化都会引发色彩节奏的改变。而色彩设计人员必须对动画片的细节画面做调整，才能更好地配合作品。如图6-80所示是学生动画作品中，同一场景不同戏剧阶段及情绪下的色彩控制。

图6-80

6.6.2 选择合适的色域

在色彩修正的过程中，也许我们会突然面对被要求大面积修改画面颜色，这类局面往往都是非常棘手的。如何在不破坏动画作品整体色调系统的同时，快速修改色彩是很多从业者都会面对的问题。这个时候可以采用色轮方法，依照要修改部分的前后画面内容作为Yurmby取色的基础，然后在一个恰当的取色范围内进行修改。

1. Yurmby色轮用法

均匀地将RGB(加法三色)和CMY(减法三色)放入同一个色轮之内，就形成了一个个十分通用的色轮。如图6-81所示，这个色轮的饱和度由外向内递减，越接近圆心的部分越呈现出较多混合而成的灰色成分。美国插画家詹姆斯·格尼(James Gurney)将这个六色色轮称为Yurmby色轮，这种六基色分别为黄色(Yellow)、红色(Red)、品红色(Magenta)、蓝色(Blue)、青色(Cyan)和绿色(Green)。

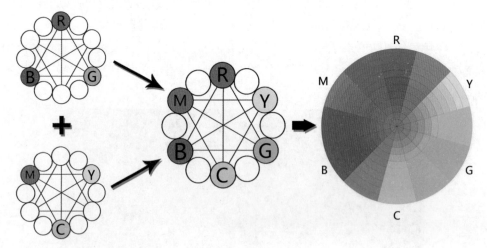

图6-81

Yurmby色轮是我们在立体化配制作品的主要基调时十分有效的工具。在具体使用的时候，可以用Photoshop软件绘制出蒙版，在色轮中直接找到想要选择的色域，随后定出主观基色和次级色，如图6-82所示。

主观基色可以理解为是画面中出现的基本颜色、画面主体色。当然画面中的主体色未必是一种颜色，色域选择是一个立体式的选色方案，在这个范围内，既有画面主色、画面配色，也有中间色，从整体上看，色域可以帮助我们调整色彩范围不致失衡，也能帮助我们选取有鲜明个性的色彩基调。笔者采用了数字化色域绘图软件，将动画电影《飞屋环游记》中一个镜头的色域用色域映射的方式表现出来，方便大家理解，如图6-83所示。我们可以看到将影视画面色彩提取之后的色轮对应区域，对于设计制作人员来说，色轮方法的应用可以让我们的色彩选取过程更加科学和简单。

图6-82

图6-83

　　值得注意的是，选取的色域是一个范围，并不是其中涉及的所有色彩我们都要用到，而色域之外的任意一种色彩都不能作为主色调的基色。选取色域的相对中心位置是你想要的、配色方案中所有颜色的中间色，是一种具有整体倾向性的主观色彩基调，例如灰色偏红、灰色偏绿、灰色偏黄等。

6.6.3　色彩分离及应用

　　色彩分离，作为一种纵深空间的线索，暖色物体会显得靠前，冷色物体会显得较

远。如果把暖色物体放在后景，而把冷色物体置于前景，势必会使空间变平。即在后景的暖色物体会在视觉上前进，继而带动后景平面向前推进，而冷色的物体会在视觉上后退，从而带动前景与后景融为一体。

1. 色彩分离与场景空间

色彩分离创造出更好的色彩对比，具备十分突出的视觉感染力，在影视、动画、游戏的美术设计中，被广泛应用。色彩分离对场景空间的作用如下。

1) 塑造更加完美的场景空间

在动画作品中，用冲突的或相对冲突的光、色变化，强化色彩或空间的特征。保持空间感的最简单手法，就是控制冷暖色调的变化范围。空间是扁平化还是纵深化，均取决于如何控制前进色和后退色。下面两图均为电影《水形物语》的画面效果。如图6-84所示，在色彩分离上采用正常的关系，即远处用冷色(蓝色)，近景右侧角色与部分建筑都被暖色(黄色)影响。这就在视觉上加深了空间关系，使远处显得更远，近景显得更近。

图6-84

如图6-85所示，由于采用了反向关系，即近景与远景笼罩在冷色调(蓝色)中，而作为画面中景角色的面孔完全浸润在暖色(橙黄色)中，这使角色变得似乎离观众更近，并通过这种色彩分离的"空间魔术"塑造出一个离观众心理距离更近、更亲切，也更真实的主角形象。

2) 形成有趣的画面构图

颜色的使用从色相上可能具有很大的差异，甚至互为补色系统。而夸张的颜色分布与位置，往往可以打破传统的构图关系，塑造出新的视觉效果。在电影《银翼杀手2049》这一画面中，来自画面左部(绿色)、中部(品红色)、右部(蓝色)三个方向上不同色彩的光线让一个完整的空间画面被分割成了三个不同的区域。可见，除了塑造空间感，色彩分离可使画面在构图上显得更加戏剧化，如图6-86所示。

图6-85

图6-86

3) 强调艺术风格化的画面倾向

　　除了营造特殊的氛围之外，它还可以用于提高甚至改变场景中的视觉效果，也可强化作品的风格属性。如《头脑特工队》和《银翼杀手2049》的两个画面中，色彩分离制造出了极其个性化的画面视效，如图6-87和图6-88所示。

图6-87

<p style="text-align:center;">图6-88</p>

2. 色彩分离与角色造型

除了场景可以使用色彩分离外，角色也可以应用色彩分离塑造出戏剧化的视觉效果和夸张的画面风格。在动画电影《僵尸新娘》这一画面中，远处场景呈现出紫色，而角色面部阴影与亮部区域呈现出绿色，这种色光的使用手法，增加了滑稽的戏剧性效果，如图6-89所示。

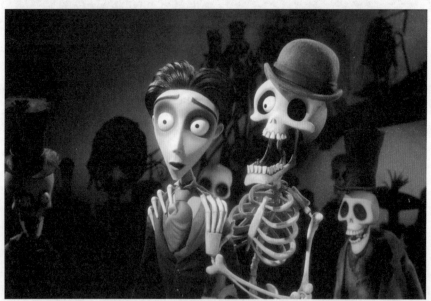

<p style="text-align:center;">图6-89</p>

而在电影《猩红山峰》中，角色被置于鲜明的红绿补色关系中，这种色彩分离的效果给角色增加了混乱和诡异感，也预示着危险，如图6-90所示。

图6-90

6.6.4　影调分离及应用

　　光影除照明作用外，同样可以应用到空间的塑造中。因为光线可以强化距离感，当黑夜驱车行驶在公路上，被汽车的远光灯照亮的区域因为显得清晰而可以被我们正确感知到；反之，没有被照亮的区域不论距离远近，我们都无法准确地对其距离进行评估。影调分离也可作为塑造空间深度的线索之一。它可以让明亮的物体显得更近，黯淡的物体显得更远。如果反向使用这个规则，把明亮的物体放在后景，而把黯淡的物体放在前景中，这样就使前后空前在视觉上扁平化。

　　将视线吸引到画面焦点的经典做法，就是把明度最高的区域与明度最低的区域同时运用在焦点区域，而其他的区域则保持较弱的反差对比，进而达到凸显焦点区域内核心角色的目的。这是一种极富戏剧性与感染力的手法，有的时候未必一定要突出角色的面部。剪影效果就可以很好地突出角色的轮廓形态，继而塑造出某种特定的氛围。以电影《湮灭》为例，可看到以强烈的逆光效果来传达角色坚毅的性格特点，此时角色淹没在黑暗中，远处燃烧的火光把角色的外形清晰地切割出来，如图6-91所示。

图6-91

如果我们将色彩去除，我们就可以更好地体会到这种手法的效果。这种手法在很多影视作品中屡见不鲜，如图6-92所示。

图6-92

6.6.5 灰色调的处理和应用

灰色作为黑白之间的明度过渡时，是我们理解的非彩色范畴，它和艳丽的色彩形成鲜明的对比，通常灰色调容易使人感到平淡、枯燥，例如《自杀专卖店》中枯燥的城市远景，如图6-93所示。

图6-93

对于影视、动画来说，灰色的作用也绝对不只是用于过渡。和单色不同，灰色调可以具备不同的色值，可以有色彩的倾向性，也可有明度的变化和对比，以配合画面情节的需要。在背景为灰色调的画面中，只要加入少许的明艳色彩，都会让人觉得特别，具备提示性的作用。如图6-94所示，该画面出自《自杀专卖店》。

图6-94

6.6.6 善用单色和强调色

单色是具备不同色值和色度的任何一种单一色彩，单色的组合往往能产生戏剧性的画面效果，就好像我们眼前突然回到了"默片时代"。在影视动画中，单色的画面应用得十分频繁，当它们出现的时候，总是有一种"复古"的味道，如图6-95和图6-96所示的动画片《约会疯狂美丽都》和动画片《魔术师》。

图6-95

强调色是借用一点点的色彩来点亮整个画面的颜色，如电影《欢乐谷》中，粉色的气球在周围灰色的环境中显得格外明显，如图6-97所示。

图6-96

在整体作品中，强调色很像是画面的调味剂，很多时候强调色采用高明度、纯度的补色，或者其他对比关系强烈的色彩。使用强调色，往往可以打破画面中某种内在的统一关系。在有些影视画中，大面积的单色和极小面

图6-97

积的鲜艳色彩形成对比时，往往是为了塑造一种画面上的视觉冲击，继而使故事情节变的戏剧化，引起观者情感上的认同和共鸣。如图6-98所示为动画电影《玛丽与马克思》中对生活绝望角色的设定。这个角色总有轻生的念头，与他有关的色彩大都呈现出单一的黑白颜色，但有趣的是他所戴帽子的顶端是红色的。这个红色虽然微小，但明度和纯度都很高。在影片中这点红色就像一个蜡烛的火光，微弱但仍有光亮，似乎象征着他微小的希望，这个强调色的应用，让人过目难忘。

但当小面积单色与大面积彩色碰撞时，与强调作用不同，其趣味性会突然增强，如图6-99所示。

图6-98

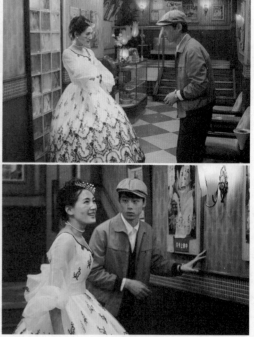

图6-99

　　而在很多影片中，我们也常见单色与强调色或自然色彩交替使用的连续画面，而剧情因素是决定其使用方式的重要因素。例如，在电影《今夜在浪漫剧场》中，色彩的安排完全随着故事情节而发生变化，如图6-100和图6-101所示。

图6-100

图6-101

　　在动画作品中，这种根据剧情而改变色彩的情况也不在少数，如动画片《妄想代理人》，如图6-102所示，以及动画片《我在伊朗长大》，如图6-103所示。

图6-102

图6-103

动画 色彩

Color Design in Animation

张 轶 编著

考试题库

一、单项选择题：在每小题的备选答案中选出一个正确答案，并将正确答案的代码填在题干上的括号内。

1. 中国第一部长篇动画《铁扇公主》在何年何地上映？（　　　）
 A. 1941年，上海　　　　　　　　　B. 1951年，上海
 C. 1941年，北京　　　　　　　　　D. 1951年，北京

2. 动画《大力士海格力斯》这一画面中的道具陶瓶图案属于古希腊(　　　)陶瓶画。

 A. 红绘　　　　　　　　　　　　　B. 黑绘
 C. 白底彩绘　　　　　　　　　　　D. 红底彩绘

3. 中国在很久以前就产生了属于自身的特有色彩情结，将阴阳五行学说中的五种元素"木、火、土、金、水"分别对应了以下哪五种色彩？（　　　）
 A. "青、赤、黄、白、黑"　　　　　B. "青、丹、褐、白、蓝"
 C. "青、赤、褐、黄、黑"　　　　　D. "青、丹、黄、白、黑"

4. 下列对色光三原色描述错误的是(　　)。

 A. 色光混合亮度增加，红光和绿光混合后产生黄色光

 B. 互补色光混合后产生白色光，所以红光+绿光+蓝光=白光

 C. 色光三原色中Y=黄光；M=红光；C=绿光

 D. 色光三原色的原理被广泛应用在电子设备和计算机显示领域的三原色光模式，又称为RGB颜色模型

5. 下图的色彩立体系统属于(　　)色彩系统。

 A. 奥斯特瓦尔德色立体　　　　　　　B. PCCS色立体

 C. NCS色立体　　　　　　　　　　　D. 孟塞尔色立体

6. 在明度对比基调中，(　　)通常适用于诠释柔软、明朗、娇媚的气氛。

 A. 低明度基调　　　　　　　　　　　B. 高明度基调

 C. 中明度基调　　　　　　　　　　　D. 暗明度基调

7. 将同明度的灰色块分别置于同等明度、纯度的黄色色块和紫色色块中，则紫色块中的灰色块看上去带有何种颜色的色调，黄色块中的灰色块看上去带有何种颜色的色调？(　　)

 A. 紫色，黄色　　　　　　　　　　　B. 绿色，橙色

 C. 红色，黄色　　　　　　　　　　　D. 黄色，紫色

8. 下列不属于剪纸动画片的是(　　)。

 A.《渔童》　　　　　　　　　　　　　B.《老鼠嫁女》

 C.《崂山道士》　　　　　　　　　　　D.《猴子捞月》

9. 关于色彩联想描述错误的是(　　)。

 A. 色彩的联想可以获取于记忆的积累、知识的学习和经验的总结

 B. 纵观历史，人类对于色彩的认知都是完全相同的

 C. 色彩联想可分为具体的联想与抽象的联想

 D. 看到白色就会联想到雪花，看到蓝色就会联想到海洋，这一视觉到心理的转化过程属于色彩联想

10. 由著名动画导演宫崎骏执导的动画电影()，获得了第75届奥斯卡最佳动画长片奖、第52届柏林电影节金熊奖、第21届香港电影金像奖、最佳亚洲电影奖等多个奖项。

 A.《千与千寻》 B.《幽灵公主》

 C.《龙猫》 D.《魔女宅急便》

11. 透视实际上是利用了人的()而形成的一种规律，画面仍然是基于二维平面的，只是看上去它变得更加立体而真实了。

 A. 视觉假象 B. 视觉残象

 C. 视觉习惯 D. 视觉经验

12. 你站在海边会看到天海相交的界线，或是站在空旷的平原上看到天与地之间的界线，被称作()。

 A. 水平线 B. 透视线

 C. 视平线 D. 视点线

13. 下列不属于水墨动画片的是()。

 A.《小蝌蚪找妈妈》 B.《田螺姑娘》

 C.《鹿铃》 D.《山水情》

14. 关于照度描述错误的是()。

 A. 照度又称光照度，即光源照射在物体表面的光照程度

 B. 光照度的计量单位为勒克斯(法定符号为lx)

 C. 照度等于物体表面接受的光通量与被照物体的比值

 D. 在光通量固定的情况下，被照面积越小照度就越低

15. 关于角色用光，下面描述中错误的是()。

 A. 轮廓光可以很好地塑造角色轮廓的外形，强调画面影调层次的变化

 B. 与平行光照相比，在垂直光线的照射下，面部五官的下阴影会增加

 C. 柔光极大地缓和了明暗交界处的生硬感，使阴影区域也显得柔和、细腻

 D. 辅助光通常来自被拍摄物体的正前方，光线的强弱没有固定的约束比例

16. 对色彩组合类型中"全相型"描述正确的是()。

 A. 在动画片中，"全相型"由于使用的色彩范围很广，所以极易给人热闹、自由的感觉

 B. 从虚拟的色相环中成180°的相对色彩组合就是"全相型"

 C. 包括主色在内，一般使用色彩超过三种时，即被视为"全相型"

 D. "全相型"的特点是不使用对立的色相，同时色相间可以存在一定的共性关系

17. 当我们将两个同形的图形涂以不同的颜色时，当双方面积成(　　)比率时，色彩的对比效果最强。

　　A. 1：4　　　　　　　　　　　　　B. 1：3

　　C. 1：2　　　　　　　　　　　　　D. 1：1

18. 当我们将两个同形的图形涂以相同的颜色时，当双方面积成(　　)比率时，色彩的对比效果最弱。

　　A. 1：1　　　　　　　　　　　　　B. 1：5

　　C. 1：10　　　　　　　　　　　　D. 1：20

19. 当我们从外界获得某种色彩感知时，我们并没有将这种色彩转化为对应的具体物象，而是将这种色彩感知移情，产生一种对应的心理体验，或产生某种情绪化的感受，我们将这一过程称为色彩的(　　)。

　　A. 具象联想　　　　　　　　　　　B. 具体联想

　　C. 抽象联想　　　　　　　　　　　D. 性格联想

20. 关于投影，投影线垂直于投影面产生的投影被称为(　　)。

　　A. 前投影　　　　　　　　　　　　B. 正投影

　　C. 全投影　　　　　　　　　　　　D. 直投影

21. 在下列选项中，(　　)不属于白色的色彩联想。

　　A. 雪花　　　　　　　　　　　　　B. 鲁莽

　　C. 圣洁　　　　　　　　　　　　　D. 冷漠

22. 投影线不垂直于投影面产生的投影叫作(　　)投影。

　　A. 畸　　　　　　　　　　　　　　B. 偏

　　C. 侧　　　　　　　　　　　　　　D. 斜

23. 聚光照明可以形成一个(　　)，只将被照物体笼罩在明亮的光线下，而其余无光照部分，都会陷入黑暗当中。

　　A. 完整的光环　　　　　　　　　　B. 柔和的漫反射

　　C. 硬而实的光圈　　　　　　　　　D. 圆形的投影

24. 作为物象和色彩的识别系统，人类眼球的屈光系统包括(　　)。

　　A. 角膜、房水、晶状体和玻璃体　　B. 虹膜、房水、晶状体和中膜

　　C. 角膜、房水、晶状体和视网膜　　D. 虹膜、房水、晶状体和玻璃体

25. 在可见波谱中，人脑可以将波长的差异感知为颜色上的差异，而一般人的眼睛所能接受的光的波长应在(　　)nm之间。

　　A. 300~700　　　　　　　　　　　B. 400~700

　　C. 300~900　　　　　　　　　　　D. 400~900

26. 色温是表示光源光色成分的物理量，其计量单位用下列选项中的哪一个来表示？
（　　）

 A. C B. CT

 C. K D. B

27. 下列哪一种色调，更适合用于儿童动画片的色调选取？（　　）

 A. 淡色色调 B. 暗色色调

 C. 浊色色调 D. 纯色色调

28. 色彩的中性混合包括何种混合方法与何种混合这两个部分？（　　）

 A. 回旋板、空间 B. 正、负

 C. 回旋板、正 D. 正、空间

29. 下列选项中，（　　）不属于红色的色彩联想。

 A. 血液 B. 喜庆

 C. 清爽 D. 激情

30. 下列选项中，（　　）不属于色彩的基本属性。

 A. 色相 B. 冷暖

 C. 纯度 D. 明度

二、多项选择题：在每小题的备选答案中选出两个或两个以上正确答案，并将正确答案的代码填在题干上的括号内。

1. 动漫角色的造型分为哪几种类型？（　　　　）

 A. 人形形态 B. 类人形形态

 C. 泛类人形态 D. 拟生形态

2. 在道具色彩设计上要遵循哪些原则？（　　　　）

 A. 符合动画作品的整体美术风格

 B. 配合道具的造型特征及剧情的需要

 C. 符合道具使用者的性格与外形特点及场景的气氛的要求

 D. 充分考虑道具的色彩与片中该道具的使用效果的关联性

3. 下列选项中属于色彩的三要素的是（　　　　）。

 A. 明度 B. 色相

 C. 纯度 D. 照度

4. 关于淡浊色色调描述正确的是（　　　　）。

 A. 淡浊色色调最适合表现活跃和热情的气氛

 B. 淡浊色色调是在浊色的基础上，加入少量的白色而形成的

 C. 淡浊色色调可以很好地凸显柔和与雅致

 D. 淡浊色色调比淡色色调显得更加主动和积极

5. 色立体的用途有哪些?（　　　　　）

　　A. 提示着科学的色彩对比与调和规律

　　B. 指导开拓新的色彩思路

　　C. 有利于对色彩的使用和管理，有助于统一色彩的标准

　　D. 更好地掌握色彩的科学性和多样性，为更全面地应用色彩、搭配色彩提供根据

6. 下列哪些属于色彩产生的感觉?（　　　　　）

　　A. 色彩的进退和胀缩感　　　　　　　　B. 色彩的轻重和软硬感

　　C. 色彩的华丽感与朴素感　　　　　　　D. 色彩的积极感与消极感

7. 下列属于色彩的混合是(　　　　　)。

　　A. 色彩的正混合　　　　　　　　　　　B. 色彩的负混合

　　C. 色彩的中性混合　　　　　　　　　　D. 色彩的调色板混合

8. 在色相对比为主构成的色调中，下列哪些属于色相对比?（　　　　　）

　　A. 同一色相对比　　　　　　　　　　　B. 类似色相对比

　　C. 对比色相对比　　　　　　　　　　　D. 互补色相对比

9. 在下列选项中，属于色彩颜料调色为准的表色系是（　　　　　）。

　　A. CIE颜色系统　　　　　　　　　　　B. 孟塞尔色立体

　　C. 日本PCCS色立体　　　　　　　　　D. 奥斯特瓦尔德色立体

10. 色彩的联想包含哪些内容?（　　　　　）

　　A. 色彩的具体联想　　　　　　　　　　B. 色彩的反复联想

　　C. 色彩的抽象联想　　　　　　　　　　D. 色彩的独立联想

11. 分镜头台本是中后期制作中其他制作环节的蓝本，所有创作人员都要严格执行台本中的各种设计要求。下列选项中，哪些属于台本中的设计要求?（　　　　　）

　　A. 构图画面　　　　　　　　　　　　　B. 动作内容

　　C. 持续时间　　　　　　　　　　　　　D. 色彩氛围

12. 下列选项中对动画作品中的道具描述正确的是哪些?（　　　　　）

　　A. 道具是不可或缺的因素，它们辅助着剧情，刺激着戏剧冲突的起承转合

　　B. 广义的道具泛指某场景中除去人物和布景之外的任何装饰、布置用的可移动物件

　　C. 道具根据体积大小分为大道具或小道具

　　D. 制造爆炸和烟雾不属于道具功能的范围

13. 色彩分离对动画画面中场景空间的作用有(　　　　　)。

　　A. 塑造更加完美的场景空间

　　B. 形成有趣的画面构图

　　C. 强调艺术风格化的画面倾向

　　D. 使动画场景看上去更接近真实场景

14. 影视作品中的情绪应分为哪些情绪？（　　　　　）

 A. 主观情绪　　　　　　　　　　　　B. 客观情绪

 C. 角色情绪　　　　　　　　　　　　D. 感知情绪

15. 下列选项中哪些属于场景的功能？（　　　　　）

 A. 典型叙述功能　　　　　　　　　　B. 侧面描写功能

 C. 烘托气氛、营造情绪功能　　　　　D. 场景是角色调度与镜头设计的依据

16. 对于动画中场景的色彩设计，应该注意的是什么？（　　　　　）

 A. 场景色彩设计要有整体规划

 B. 场景色彩设计要有良好的色彩构成基础

 C. 场景色彩设计要充分考虑场景的布光要求

 D. 场景色彩设计要考虑美术风格，不能喧宾夺主

17. 色彩象征的种类有哪些？（　　　　　）

 A. 在生活实践中早已被认定的、约定俗成的色彩应用

 B. 具有特定历史意义，被民族、种族、习惯所接受的色彩应用

 C. 特定事件对特定人物在大脑内留下深刻印象的色彩应用

 D. 被反复使用于叙事结构中的某一种或几种色彩应用

18. 动画作品中有哪些象征类型？（　　　　　）

 A. 独立象征　　　　　　　　　　　　B. 反复象征

 C. 对比象征　　　　　　　　　　　　D. 主观象征

19. 顶部用光可以达到下列哪些视觉效果？（　　　　　）

 A. 增加角色五官的阴影效果

 B. 提升紧张感与压力感

 C. 使人物眼部显得黯淡，缺乏灵气

 D. 弱化面部对比

20. 关于色彩组合类型中"同相型"描述正确的是？（　　　　　）

 A. 同相型使用完全相同，但明度不同的色相进行配色

 B. 同相型有主题色和互补色两个部分组成

 C. 同相型不可以使用对立的色相

 D. 同相型可以保持非常好的画面整体性，使画面显得协调与单纯

21. 通过下列哪些手段，可以塑造出动画作品中不同的季节、昼夜、气候等场景？（　　　　　）

 A. 物体造型　　　　　　　　　　　　B. 光影变化

 C. 角色表情　　　　　　　　　　　　D. 色彩色调

22. 光线是影响视觉感知的最重要因素。在日常生活中，我们看到的物象要远远多于双手触摸到或依靠嗅觉感知到的。它影响的方式是什么？（ ）

 A. 光线向我们展示形状与轮廓　　　　B. 光线向我们展示物体的材质和细节

 C. 光照强度影响视距的感知度　　　　D. 光线引导视觉注意力

23. 请在下列选项中选取光线的视觉生理特性包括哪些？（ ）

 A. 明适应　　　　　　　　　　　　　B. 暗适应

 C. 对比度适应　　　　　　　　　　　D. 色适应

24. 在对动画片的色彩处理上，可通过对哪些方面的处理来表现物体的华丽感？（ ）

 A. 明度　　　　　　　　　　　　　　B. 饱和度

 C. 纯度　　　　　　　　　　　　　　D. 对比度

25. 一般情况下，动画片中采用的俯视视角多用于表现哪些内容？（ ）

 A. 相对较高的视角　　　　　　　　　B. 相对较远的视距

 C. 色彩对比差异　　　　　　　　　　D. 明度变化强弱

26. 动画设计人员在拿到一份摄影表时，应注意以下哪些问题及特殊效果？（ ）

 A. 口型动作　　　　　　　　　　　　B. 重复使用原画

 C. 画面分层　　　　　　　　　　　　D. 背景移动

27. 色彩的重硬感可通过何种配色达成？（ ）

 A. 高明度　　　　　　　　　　　　　B. 低明度

 C. 高纯度　　　　　　　　　　　　　D. 低纯度

28. 下列选项中，对动画片中色彩的主观象征描述正确的是（ ）。

 A. 基于人视觉经验的象征

 B. 基于叙事、故事主题和创作者观念的象征

 C. 整体象征

 D. 局部象征

29. 从光线不同的投射方向来定义照明的方式有哪些？（ ）

 A. 逆光　　　　　　　　　　　　　　B. 顶光

 C. 顺光　　　　　　　　　　　　　　D. 侧光

30. 角色设计要依据设定的风格和导演的要求设计出剧本中每一个角色的三视图、比例图、动态图以外，还应有哪些需要绘制的内容？（ ）

 A. 效果图　　　　　　　　　　　　　B. 表情图

 C. 口型图　　　　　　　　　　　　　D. 色彩设定图

三、填空题

1. 色彩体系可以运用准确的数字或符号来表示不同的色彩，便于我们_____、_____、_____最为精确的色彩，继而可以应用于其他领域，这种表示色彩的方法称为色彩体系的_____。

2. _____是由国际照明委员会在1931年正式采用的国际测色标准。

3. _____生于瑞士，1919年始任教于德国包豪斯美术工艺学校，于1961年发表《色彩的艺术》，其中提出了他的色彩理论和表色体系，对色彩教育产生很大的影响。

4. 1832年，比利时物理学家约瑟夫·普拉托和奥地利大学教授丹普佛尔利用"视象残留"原理先后发明了"_____"，在游戏中，这种玩具由固定在一根轴上的两块圆形硬纸盘构成，在前面纸盘的圆周中间刻上一定数目的缺口，后面纸盘逐帧绘上连续的动作画面。用手旋转后面的纸盘，透过前面纸盘的缺口观看，就使静止的分解图象产生了动感。

5. 高纯度的鲜艳色彩有_____与_____的感觉，低纯度的灰浊色彩有_____与_____的感觉，并受明度的高低所左右。

6. 色彩的主观象征是基于叙事、故事主题和创作者观念的象征。这种象征手法往往_____于正常视觉经验，而是根据主创人员的观念赋予某种色彩全新的象征意味。

7. 色彩的对决型包含主体色和对抗色两个部分，而其中之所以称为"对决"是因为对抗色与主色呈现出直接的_____关系，我们从虚拟的色相环图中，可以直接感受到这种对决，即成_____的相对色彩组合就是对决型，对决型给人尖锐、强烈的印象。

8. 组成太阳光的红、橙、黄、绿、蓝、靛、紫七种色光中，_____波长最长，_____波长最短。

9. 中明度色彩在画面面积上占绝对优势，即面积在_____左右时，构成中明度基调。中明度基调给人以质朴、老练、庄重、稳健、勤劳、平凡的感觉。

10. 由于空间距离和视觉生理的限制，眼睛辨别不出过小或过远物象的细节，把各不相同的色块感受成一个新的色彩，_____是利用色点、色块并列在一起，通过空间和视觉生理混合以获得所需要的色彩效果的一种色彩混合方法。

11. 由于每一种单色光都有不同的焦距，当不同单色光穿过同一透镜对，它们的像点离开透镜由近到远地排列在光轴上，这样成像就产生了所谓位置色差，又称_____。

12. 色彩的轻重感是_____与_____共同作用形成的心理结果。

13. 明度是决定色彩轻重感觉的主要因素，即明度高的色彩感觉＿＿＿＿＿＿＿＿，明度低的色彩感觉＿＿＿＿＿＿＿。

14. 不论暖色与冷色，高纯度的色彩比低纯度的色彩刺激性强，而给人的感觉积极。其顺序为＿＿＿＿＿＿＿纯度、＿＿＿＿＿＿＿纯度、＿＿＿＿＿＿＿纯度，暖色则随着纯度的降低而逐渐消沉，最后接近或变为无彩色而为明度条件所左右。

15. 每一种色彩的存在，都具有＿＿＿＿＿＿＿、＿＿＿＿＿＿＿、＿＿＿＿＿＿＿、＿＿＿＿＿＿＿等方式。

16. 把不同纯度的色彩相互搭配，根据＿＿＿＿＿＿＿＿，可形成不同纯度的对比关系即纯度对比。

17. 人会把从自然经验中获得的＿＿＿＿＿＿＿，与＿＿＿＿＿＿＿相比较，从中获取意义相近的体验，再从理解上把两者的共性放大，进而得到感受与经验的统一，并最终形成从物象转化到感受的抽象认知。

18. 戏用道具通常是指＿＿＿＿＿＿＿＿＿＿＿＿＿＿的道具。如传统剧集动画中，某些角色出场、亮相。

19. ＿＿＿＿＿＿＿道具是指在影片中贯穿于剧情发展中的道具。

20. ＿＿＿＿＿＿＿，其手法是通过对场景陈设的设计从侧面对人物或情节进行描写、烘托，单纯地通过造型语言配合镜头语言进行。

四、名词解释题

1. 原色

2. 间色

3. 复色

4. 色相

5. 纯度

6. 明度

7. 同时对比

8. 效果道具

9. 气氛道具

10. 空镜头

11. 明适应

12. 暗适应

13. 色适应

14. 轮廓光

15. 硬光

16. 环境光

17. 侧光照明

18. 顺光照明

19. 部分投影

20. 聚光照明

五、论述题

1. 请论述动画影片中色彩的功能和意义。

2. 自选一部动画片，根据该剧本起承转合的故事结构，分析其不同阶段在色彩使用上的异同。

3. 影视动画作品中对光线应如何设计？

4. 请分析一段动画影片，并以影片为例，解释对决型、准对决型、三角型、全相型和局部全相型。

六、操作题

1. 请绘制两个人物角色的室内居住空间，两个角色年龄、性别、性格各不相同，要求透视准确，细节完善，用色依据与角色特点相符。

2. 以"室外一角"为题,请绘制同一室外场景白天和夜晚的效果,要求从色彩光影上区分白天和夜间。

3. 请绘制一幅以淡浊色色调为基础的场景空间。

4. 请按照类似型的取色方法,为室内场景进行配色并绘制。

5. 请为同一室外场景绘制四幅小图,小图的气氛分别是"浪漫""阴森""凄凉""冲突"。

本书提供的配套立体化教学资源请扫描前言里的二维码下载。

ISBN 978-7-302-55229-1

9 787302 552291 >

定价: 69.80元